八大行书名帖技法讲析

行草名帖技法丛书

编著 吕维诚

广西美术出版社

图书在版编目（CIP）数据

八大行书名帖技法讲析 / 吕维诚编著. —南宁：广
西美术出版社，2019.1

（行草名帖技法丛书）

ISBN 978-7-5494-2023-0

Ⅰ.①八… Ⅱ.①吕… Ⅲ.①行书—书法

Ⅳ.①J292.113.5

中国版本图书馆CIP数据核字（2019）第012144号

行草名帖技法丛书

八大行书名帖技法讲析
bā dà xíngshū míng tiè jìfá jiǎngxī

出 版 人	陈 明
主 编	于 光
编 著	吕维诚
责任编辑	白 桦 钟志宏
出版发行	广西美术出版社
地 址	广西南宁市望园路9号（邮编：530023）
网 址	www.gxfinearts.com
印 刷	广西民族印刷包装集团有限公司
开 本	787 mm×1092 mm 1/12
印 张	11
版 次	2019年2月第1版
印 次	2019年2月第1次印刷
书 号	ISBN 978-7-5494-2023-0
定 价	55.50元

目录

王羲之《兰亭序》概述

在我国书法史上，有一件被公认为举世无双的『天下第一行书』的作品，这就是王羲之的《兰亭序》。

王羲之（三〇三—三六一），字逸少，琅邪临沂（今属山东）人。官至右军将军，故世称王右军。王羲之书法是中国书法史上光辉的里程碑。他锐意创新，使楷书成熟定型，并开创了妍美流便的行草新书风。其天然雄秀、清逸高雅的书法雄冠古今，为历代所宗，被尊为『书圣』。

《兰亭序》，计二十八行，三百二十四字，是东晋永和九年（三五三年）王羲之与友人在山阴兰亭饮酒唱和时乘兴写下的序文。时天朗气清，惠风和畅，王羲之风流倜傥，心手双畅，成就了这篇『得其自然，兼具众美』的书法神品。

《兰亭序》最显著的特征是用笔的精练和结构的多变。其用笔以中锋立骨，侧锋取妍，时而藏蕴含蓄，时而锋芒毕露；结字参差错落、欹正相生、千变万化、曲尽其态，而字里行间的朝揖俯仰、呼应顾盼和开合穿插，则使整体章法神采飞扬，气韵生动。用笔、结构、章法，既独立称雄，又天作之合般襄成《兰亭序》这篇灿烂的华章，千古不朽。

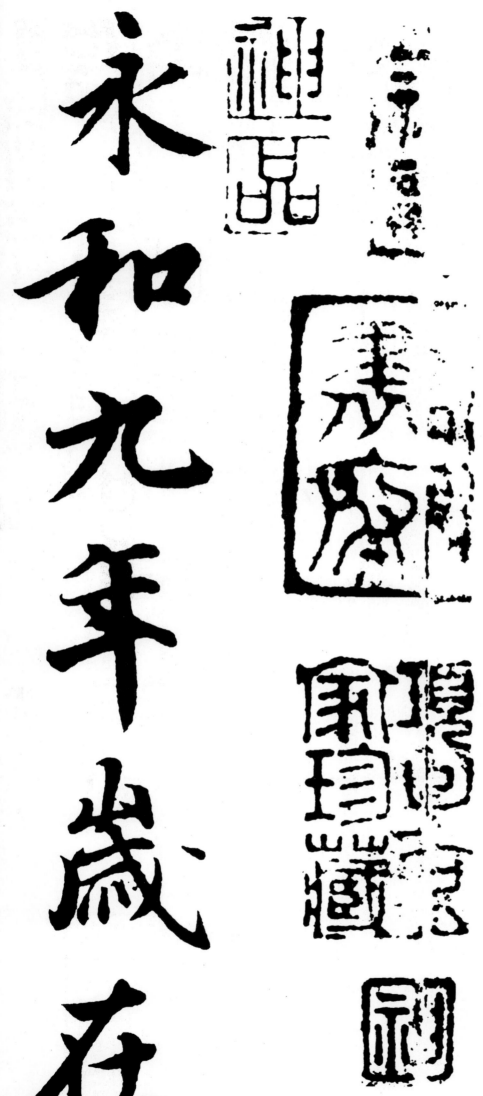

永和九年岁在

《兰亭序》用笔以中锋立骨，侧锋取妍。『永和九年』四字，起笔多有露锋、侧锋，但却巧妙地加入顿挫做补充，故露而出彩，侧而不薄，反见精神。

王羲之·兰亭序

癸丑暮春之初会

七个字有五个捺笔，但起收不同，长短错出，轻重有别。用笔之多变，令人叹服。

癸丑暮春之初会

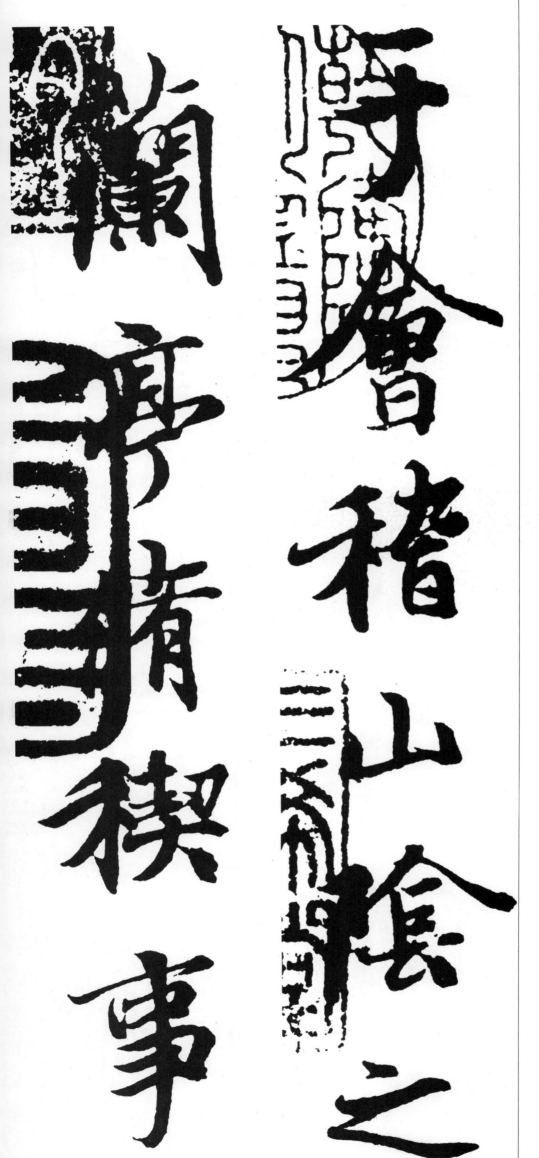

于会稽山阴之　兰亭修禊事

左行连续五个字均有竖钩，『兰、修、禊』的钩中锋出，锐角，『亭』的钩侧锋出，弧形；『事』的钩由竖笔向左带出，短而轻。『夫书，第一用笔。』信然。

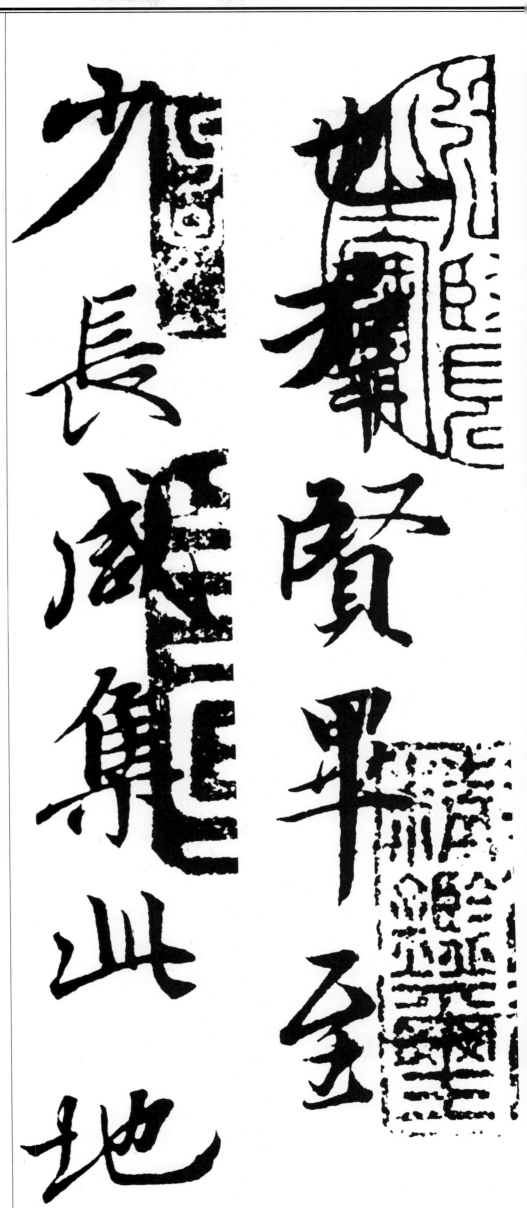

『少』字迟重而不蹇钝，『长』字温柔而不软缓，『咸、集』锋芒外露而不轻薄，由于用笔统一，故各具特色而又十分协调。

也群贤毕至　少长咸集此地

有崇山峻领茂林　修竹又有清流激

结字讲究同旁异变。「清、流、激」连续三字均为三点水旁，如果处理过于雷同，则难免刻板。《兰亭序》通过长短、轻重、方向及连断的变化，使难题迎刃而解。

有崇山峻领茂林竹又有清流激

湍映带左右　引以为流觞曲水

『带』字是诸多矛盾的统一体，头上四竖，起笔、方向、长短、高低皆有所不同；两个转折，一重一轻，一折一转，变化丰富。

湍映带左右

引以为流觞曲水

列坐其次虽　无丝竹管弦之

左行前四字之间笔势彼此呼应相连，到了『管』字，笔势收束，造成停顿，后两字笔势又复连。如此构成笔势上的连—断—连的节奏变化。

列坐其次虽

无丝竹管弦之

盛一觞一咏亦　足以畅叙幽情

『同字异构』，是行书关注的技巧之一。试看两个『一』字，前者承上逆入，收笔时带锋与『觞』字呼应，后者顺锋起笔，回锋收笔，各有攸宜。

盛一觞一咏亦

足以畅叙幽情

是日也天朗气　清惠风和畅仰

行书结构强调变形。以「畅」字为例，左右两部分本应是两个长方形的简单组合，经过微调，变成了一个倒三角形与一个梯形的组合，彼此之间有主有次，相互穿插依附，静中寓动，动中有静。

是日也天朗气　清惠风和畅仰

章法上结字有大有小，字距有疏有密，规律但又不是机械性的反复变化，可产生音乐般的节奏。

观宇宙之大俯　察品类之盛

観察宇宙之大俯察品類之盛

所以游目骋怀　足以极视听之

『游』的笔画繁，但字形展，则繁不显密；『目』的笔画简，但字形蹙，则简不显疏。

所以遊目騁懷

足以極視聽之

娱信可乐也　夫人之相与俯仰

『可、乐』两个字的长横，俯仰有别；『夫、人、之』三个字的捺，捺形大异；『俯、仰』两个『亻』，有断有连，相同笔画、相同偏旁的不同处理，丰富了用笔的变化。

娱信可樂也 夫人之相與俯仰

一世或取诸怀　抱悟言一室之内

　　『取诸怀抱悟』连续五个字均为左右结构，《兰亭序》将各字的左右两部分处理为『散聚散散聚』，颇似五言诗句中的平仄，富有节律感。

一世或取諸懷
抱悟言一室之内

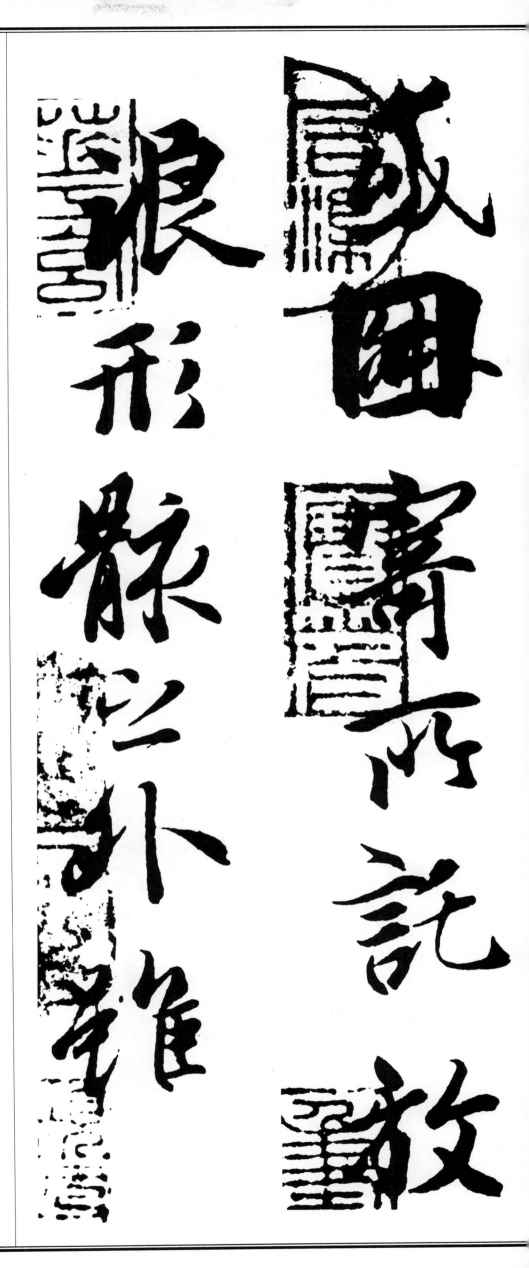

或因寄所托放　浪形骸之外虽

『或』的下横写成挑，让位给撇画，左下部分插入右部虚处；『骸』的『亠』与右部的横本处在同一高度位置，变斜后彼此互不相犯，而『月』相对收缩，让右旁的撇有伸展余地。一揖一让，尽显穿插结构之妙。

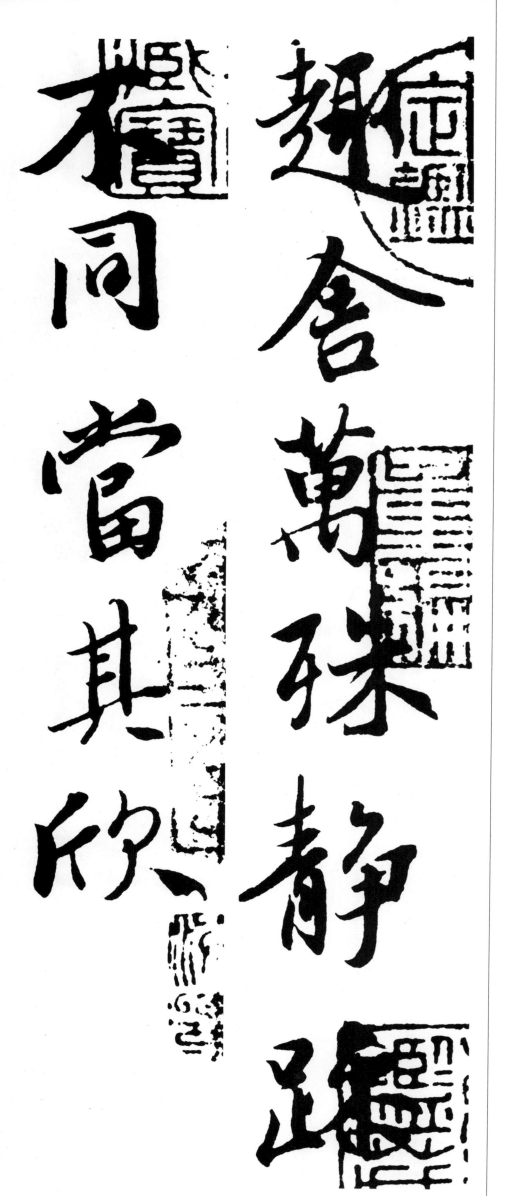

趣舍万殊静躁　不同当其欣

以『趣』字位置为准，则『舍』字偏右，『万』字偏左。『殊』字又偏右，『静、躁』则较正。行轴线呈波浪形，摇曳多姿。

斜或正，或出锋或敛锋，各尽其态，灿若星辰。

点为字之眉目，最讲究灵动顾盼。图中的字有十多个点，或粗或细，或方或圆，或

于所遇暂得于　己快然自足不

己快然自足不

于所遇暂得于

知老之将至及　其所之既惓情

《兰亭序》共有二十个『之』字，无一雷同，结构之多变，于此为极。试看图中两个『之』字，点的形状、方向不同，笔画起收的笔势、轻重不同，字形俯仰及斜势也不同，体现了『同形异构』的丰富变化。

随事迁感慨　系之矣向之所

结字须善于穿插，如『随』字，『辶』正好插入虚位以待的中间疏处；『慨』字的右向钩插入右部的虚处。一迎一趋，和谐共处。

随遽感慨

係之矣向起

係

欣俯仰之间以　为陈迹犹不

结构亦讲究『黄金分割』，如『间』字的中心，并不安排在中轴线位置，理由有三：一、与左右竖的距离有远有近，形成疏密对比；二、造成中心部分左右空间的布白差异，

求得变化；三、右竖为主笔，一般写得粗重些，如中心太正，则会导致右部偏重，不均衡。

欣俯仰之间以

为陈迹犹不

能不以之兴怀况　修短随化终

右行的七个字，『能』字正，『不、以』斜，『之』字正，『兴、怀、况』略斜。斜生动，正生静，动静相生，整体上形斜体正，态曲势直。

能不以之兴怀况
修短随化终

期于尽古人云 死生亦大矣岂

从字形来说，『死』字扁，『生』字长，『亦』字宽，『大』字方，『矣、岂』长，字的宽窄长短有规律但不是程式化的反复，可使节奏生动。

期於盡古人云

死生亦大矣岂

不痛哉每揽昔 人兴感之由

「不」字斜，「痛」字肥，「哉、每」小，「揽」字大，「昔」字瘦。大小肥瘦斜正交织一起，于共性中求变化，参差中求和谐，此乃《兰亭序》章法的精彩之处。

不痛哉每揽昔　人兴感之由

若合一契未尝　不临文嗟悼不

图中带撇笔的字共八个，八个撇有伸有缩，有轻有重，或出锋或回锋，或承上或启下，姿态各异。

若合一契未

不临文嗟悼不

能喻之于怀固　知一死生为虚

行书折笔有折有转，折中带转，转中带折。如『固、知、虚』三字为折，『为』字为转，『喻、怀』折中带转，『能、于』转中带折，交叠使用，变化百出。

能喻之於懷固

知一死生為虚

诞齐彭殇为　妄作后之视今

《兰亭序》的用笔特点是精到细腻。试看『彭』字的两个短横，上横露锋起，收笔上扬，下横藏锋起，收笔带下。『为』字第二个折收笔处的小钩，映带下笔，细微处可造势，见精神。

重笔的字以横画居多，须注意长短、曲直、俯仰的不同变化。如『昔』字的两横，一短一长，一俯一仰，一细一粗，一露一藏，极尽变化之能事。

亦由今之视昔　悲夫故列

昔今之視昔　悲夫故列

叙时人录其所　述虽世殊事

笔画的变化有三，方向为其一。如『虽』字右边四个横由平列变成放射状，『事』字六个横斜度亦多有变化。对立中求统一，统一中求变化。

方与圆是一对矛盾，协调的方法是方圆互参。图中『兴』字的长横方，短竖圆，两个折和两个点或方中带圆或圆中带方，彼此相辅相成。

异所以兴怀其　致一也后之揽

異所以興懷其

致一也後之攬

斯文

者亦将有感于　斯文

『亦将有感于』这一组字中，『亦、将、有、于』四字相对较正，单字轴线变化不大，『感』字却突然出以斜势，且位置偏右，单字轴线出现偏移，于此形成重节奏，产生顿挫感，从而丰富了章法。此乃以敧破正也。

王珣《伯远帖》概述

《伯远帖》，是晋人书法的经典范本。作者王珣（三五〇—四〇一），字元琳，琅邪临沂（今属山东）人，官左仆射，迁尚书令，加散骑常侍。王珣出身东晋名门望族，深受熏陶，勤于书学，造诣颇高。其行书『潇洒古淡』，风格秀雅。《伯远帖》是他留下来的唯一墨迹。

《伯远帖》，纸本，高二十五点一厘米，长十七点二厘米，凡五行四十七字，内容为一通书函。此帖运笔爽利流畅，沉着痛快，中侧互见，顺逆并用，点画锋芒外耀，峻拔清朗；字的体势呈横向舒展，大小敧正、丰瘦短长各随字赋形，天然率真；章法节奏分明，自然流畅。整幅作品透出一股恬淡飘逸、挺然秀出的神采。总之，用笔矫健湿润、结体率意质朴、章法浑然天成，是《伯远帖》的特点。

其淡泊空灵，疏宕典雅的韵致，传递出一派萧散古雅的晋人书风。

珣顿首顿首 伯远胜业情

孙过庭云：『一字乃终篇之准』。行书讲究首字领篇，《伯远帖》第一个字『珣』，用笔粗重，字形偏大，显得很有分量，确实具有统领全篇的作用。

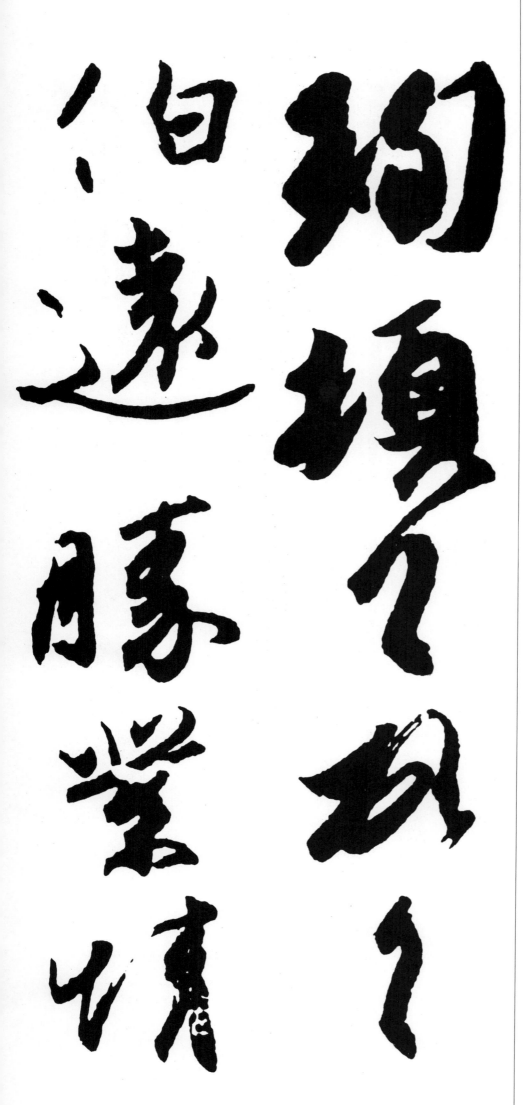

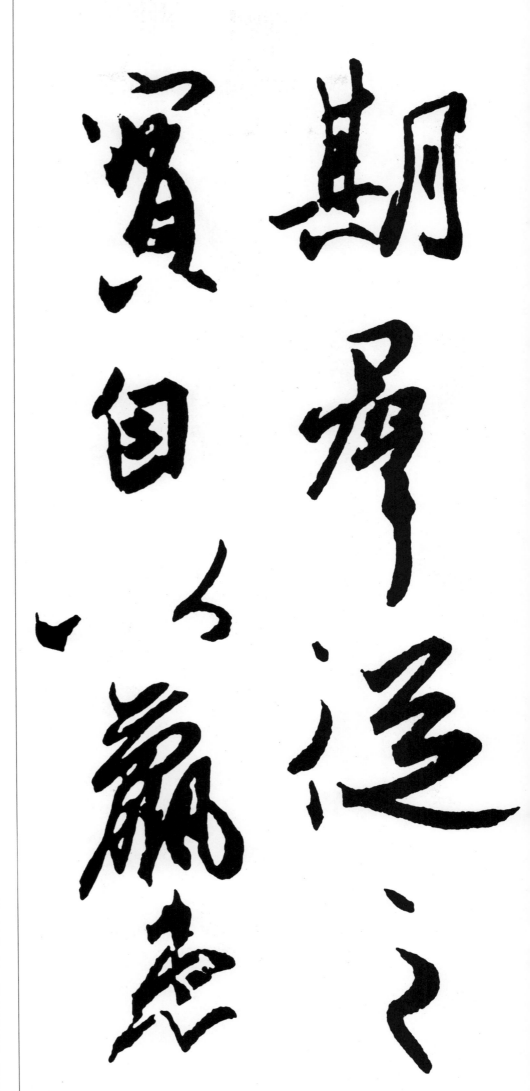

王　珣·伯远帖

期群从之　宝自以赢患

姜夔曰：『魏晋书法之高，良由各尽字之真态。』如『期』字正，『群』、『实』

长，『从』字大，『之』、『患』斜，『自』字小，『以』字疏，『赢』字密。大小长短、

疏密攲正和谐地统一在一起。崇尚平和自然，这是魏晋风度在书法审美追求上的

反映。

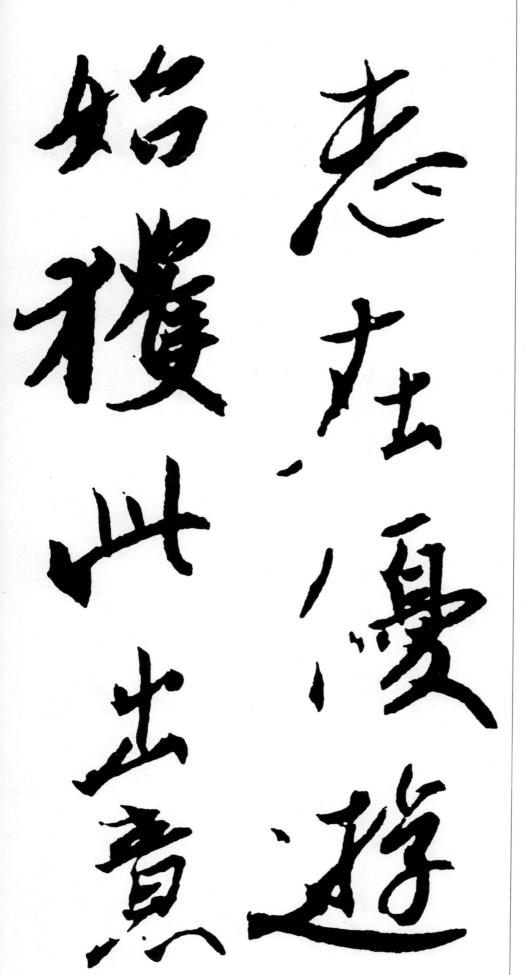

温润典雅，是《伯远帖》的用笔特点。从反面来说，晋人反对节奏强烈的提按顿挫和刚艮躁勇的用笔。试观『游』字，笔画藏而不深，露而不薄，方圆互参，折中有转；

用笔提按平缓，线条流畅爽利。至于『此』字竖折的方峭，不过偶尔为之，乃变化之用而已。『意气平和，不激不厉』的晋人风味跃然纸上。

不克申分别　如昨永为畴

书至东晋，诸体皆备，书家遂将追求破体、变体视为时尚，王羲之说草书『亦

复须篆势、八分、古隶（楷书）相杂』，而行书中穿插楷书、草书也十分常见。如『申』

字即为楷体，而『分』、『如』为草体。因笔势一致，过渡自然，故显得

十分和谐。

古遠隔嶺　嶠不相瞻臨

古远隔岭　峤不相瞻临

《伯远帖》的单字结构十分精彩。如『远』字，中心左倾，但『辶』平捺左移而且写得稳重，加上撇的撑柱作用，使字形斜而还正，生动多姿，此乃险中求稳。『岭』字的『令』和『页』处理为上合下开，彼此向对方倾斜，使相互依附，得静中寓动之妙，此乃稳中求险。

颜真卿《祭侄稿》概述

颜真卿是中国书法史上的一颗璀璨巨星。他终结了王羲之一统天下的秀媚格局，是雄强书风的开山祖师。

颜真卿（七〇八—七八四），字清臣，祖籍琅邪临沂（今属山东），后移居京兆万年（今陕西西安），做过平原太守，封鲁郡开国公。

其楷书行书均成就卓著，风格磅礴大气，雄强豪放。被誉为『天下第二行书』的《祭侄稿》为颜真卿行书的代表作。

《祭侄稿》，麻纸本墨迹，长七十七厘米，宽二十九厘米，凡二十三行共二百三十四字。此帖用笔外拓，以浑厚的圆笔为主，点画开张而丰满，笔道放纵而流畅；结字因势赋形，开张宽绰，字中疏密、敧正、向背等对立统一的处理炉火纯青；章法上，通篇似有一根主线在调遣，字形参差错落，呼应顾盼，行间时离时合，随势而安。整篇作品变幻无穷，出神入化。

唐玄宗末年，安史叛乱，时任平原刺史的颜真卿及堂兄常山太守颜杲卿等，为捍卫统一，与敌血战，杲卿及子季明等为国捐躯。《祭侄稿》即是颜真卿为祭奠亡侄季明所写的文稿。通过跳荡的笔锋、润燥相间的墨色和信手的涂改，我们可以想见颜真卿血泪为墨、剑戟作笔的悲愤慷慨。作品字字血泪，句句凝情，跌宕而激越，表达了对叛贼的愤怒谴责和对英灵的沉痛哀悼。形式美与内容美的高度统一，艺术美与人格美的双璧交辉，铸就了光耀千古的不朽力作。

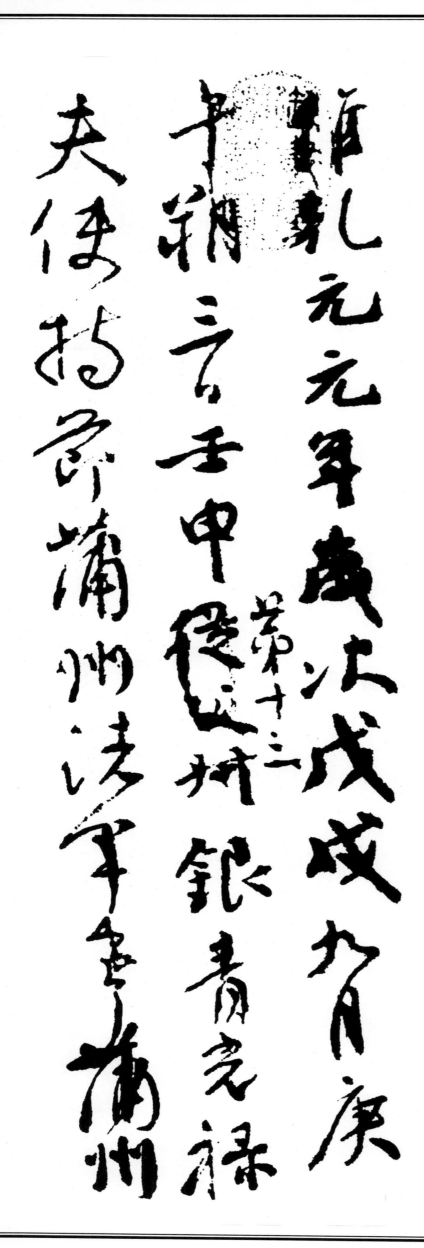

维乾元元年岁次戊戌九月庚 午朔三日壬申第十三叔银青光禄 夫使持节蒲州诸军事蒲州

两个『元』字，体势一放一敛；两个『蒲』字，用墨一燥一润；两个『州』字，用笔一轻一重。体现了行书多变的特点。

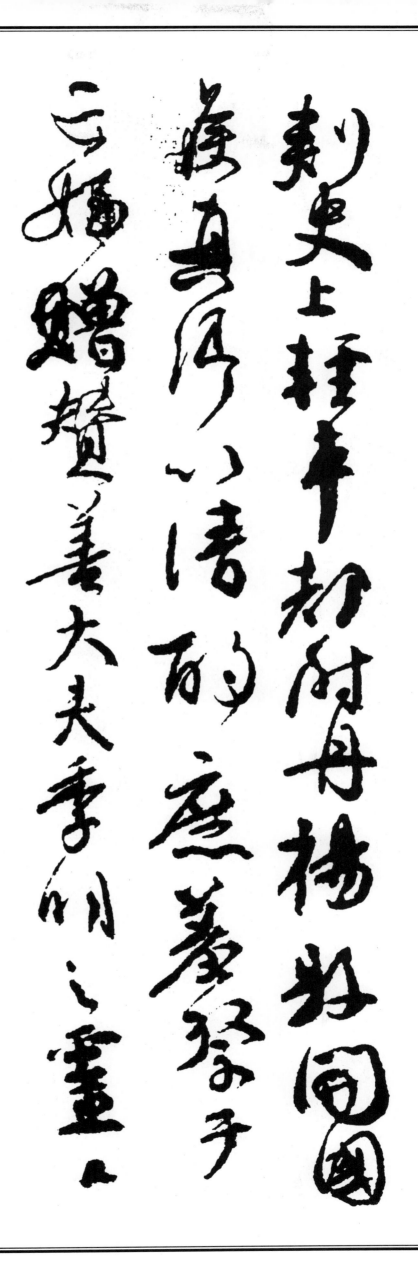

章法贵善变。如右行，『刺』字开，『史』字重，『上』字小，『轻』字正，『车』字长，『都』字斜。大小长短，轻重斜正，交织在一个统一的基调之中，随势而安，和谐相处。

刺史上轻车都尉丹阳县开国　侯真卿以清酌庶羞祭于　亡侄赠赞善大夫季明之灵口

惟尔挺生夙标幼德宗庙瑚琏 阶庭兰玉每慰 人心方期戬谷何图逆贼间

「惟」与「期」疏可走马，「标」与「谷」密不透风，「幼」与「宗」轻如蝉翼，「谷」与「图」重若崩云，「尔」与「慰」攲侧如醉仙，「兰」与「何」端楷似贤士……千变万化，各尽其态。

惟尔挺生夙标幼德宗庙瑚琏
阶庭兰玉每慰
人心方期戬谷何图逆贼间

衅称兵犯顺尔父竭诚常　山作郡余时受命亦在平　原仁兄爱我俾尔传言尔既

字间三个大的空白，既可增强疏密对比，又可调整节奏，或许还传递了作者一种跳荡的感情信息。

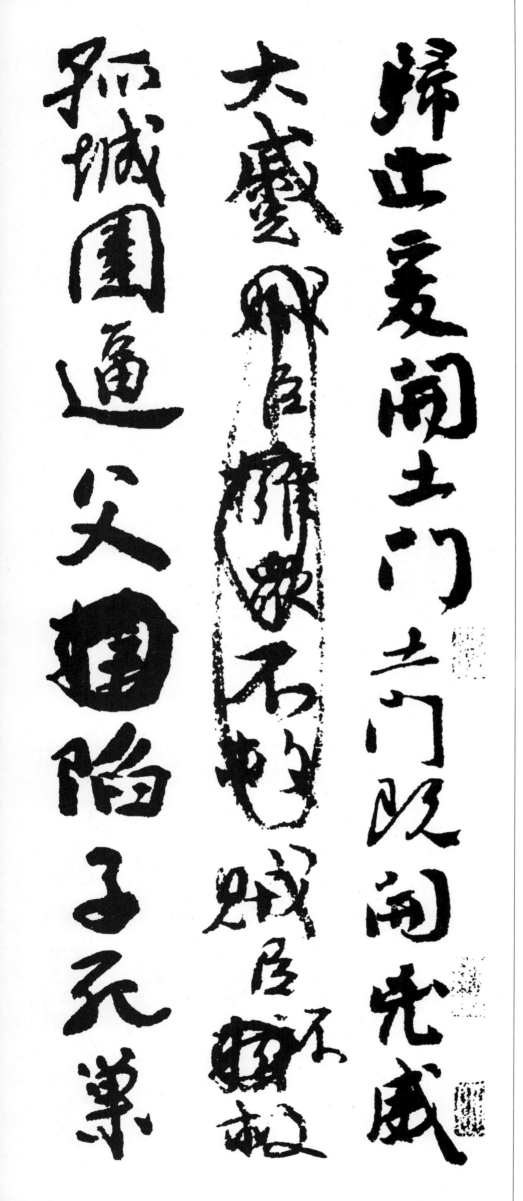

归止爰开土门 土门既开凶威 大蹙贼臣不救 孤城围逼父陷子死巢

姜夔论书，谓『横直多，字无萧散气』。对横直笔画多的字的处理，可体现出书家驾驭笔墨的能力。此页自『开』字以下连续五个全是横直笔画且相应雷同的字，但相同的笔画有藏有露，有轻有重，有转有折，有向有背，加上结字的大小长短变化，故并无积薪束苇之弊，显示了颜真卿深厚的传统功力。

倾卵覆天不悔祸谁为

荼毒念尔遘残百身何赎

呜呼哀哉吾承

《祭侄稿》的字形结构，一反二王茂密秀逸的特点，呈现疏朗、宽绰的开张体势。如『悔、祸、谁』三字，左右两部分尽量向两侧拉开，造成字中间大片空白，但借助笔画的无形

使转和左右的呼应顾盼，彼此欲断还连，形散神聚，令人感到意态生动，耳目一新。

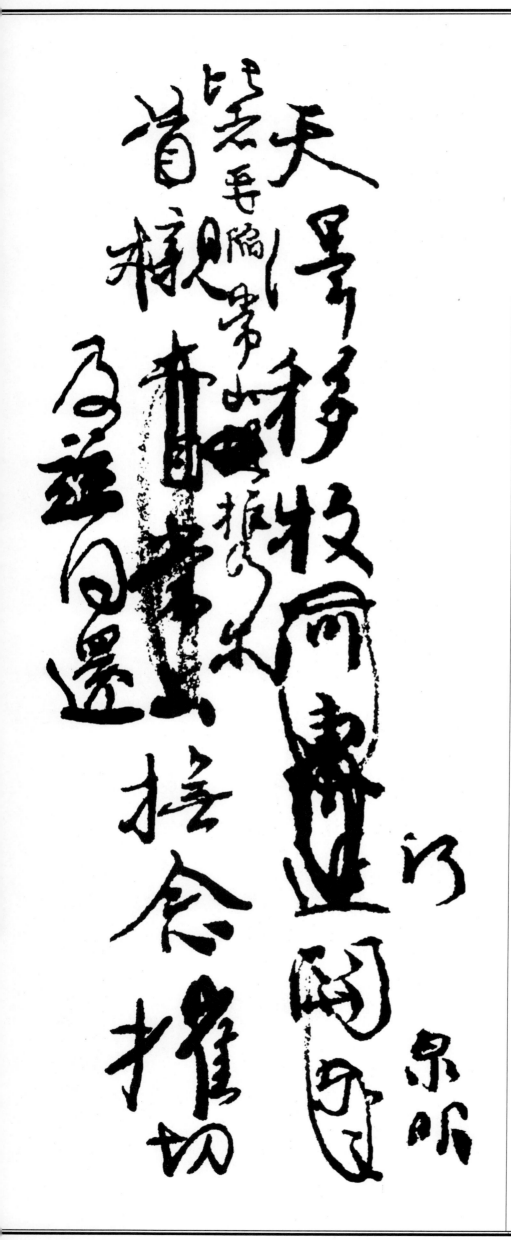

天泽移牧河关泉明　比者再陷常山携尔　首槜及兹同还抚念摧切

抒情性是书法作品重要的美学准则。这是《祭侄稿》中涂改最多的几行，信手挥洒，根本不在乎点画的形态、墨色的润燥和卷面的效果。但细审其点画，仍呼应勾连，中规入矩，达到『无意求工，而规矩之外，别具胜趣』的艺术效果。点画狼藉。由于作者情随书发，笔锋的游走是潜意识的，完全由感情驾驭，它已超越了技巧，

震悼心颜方俟远日卜尔　宅魂而有知无嗟　久客呜呼哀哉尚飨

奔轶放纵的笔势，夸张变形的结体，倾侧欲倒的行气，传递出作者不能自制的悲愤感情，抒情性达到了全篇的高峰。

杨凝式《韭花帖》概述

五代的杨凝式，是上承晋唐余绪，下启宋元书风的书坛代表人物。他不囿于前规，破方为圆，删繁就简。作品笔力超绝，结构诡变，艺术风格与成就均十分突出。

杨凝式（八七三—九五四），字景度，陕西华阴人。唐昭宗时举进士，历五朝，累官至太子太保，人称杨少师。史书记载他喜在寺观题壁，书作多湮没，只留下墨迹四件，以《韭花帖》最佳。

《韭花帖》，麻纸本行书，长二十八厘米，宽二十六厘米，凡七行六十三字。此帖用笔取内擫法，敛锋入纸，按多于提，笔致紧俏。章法上而笔力超绝，劲挺沉着则是其最大的特点。结构一反唐人模式，以拙为巧，以变为美，平正之中寓险绝，疏阔之中见紧敛。章法上开拓性地吸取了甲骨、金文特点，字距行距宽松，特别是拉大字距，几近极致，但宽而不散，离而神聚，由于笔势勾连，仍通篇字字呼应，行行映带，气脉贯通。整幅作品显得疏朗旷远，具有独特的艺术魅力。而其字距行距宽松的章法特点则被后人称为『杨氏章法』。

《韭花帖》在书法史上的地位举足轻重，它动摇了唐代重法重式的规矩，开创了文人书家离开物象形式，宣泄情绪的一代书风。

46

密中见疏是《韭花帖》的结构特点之一，如「寝」、「蒙」的上疏下密，「兴」的上密下疏，「饥」的左密右疏等均以疏密变化来强调黑白的对比效果。

昼寝乍兴辅　饥正甚忽蒙

简翰猥赐盘　飧当一叶报

古人强调章法要『变而贯』，指笔画要变化，格调要统一。如『翰』、『猥』、『飧』三个斜捺，轻重不同、捺形有异；『盘』、『一』、『叶』三个长横有曲有直，方向求变。但由于用笔相同，格调一致，故显得自然协调。

简

翰

猥

赐

盘

飧

当

一

叶

报

秋之初乃韭花

逞味之始助

字结构既紧密，则以何破之？《韭花帖》章法上吸取了甲骨、金文特点，将字距、行距扩大。试看『之』字与『味』、『始』之间的距离之大，敢于玩至极致者，唯杨风子矣。但字疏而神聚，行宽而不散，笔势使然也。

秋之初乃韭花　逞味之始助

49

其肥羜实谓　珍羞充腹

《韭花帖》的结构美，令人击节。『实』字的『宀』与下部『贯』的离合关系，或许能用『增之一毫则过分，减之一毫则不足』来形容。真可谓：『志在新奇，险到极致。』

其

肥

羜

宀

寶

謂

珎

羞

充

腹

之餘铭肌载　切谨修状陈

笔力超绝，是《韭花帖》的最大特点，从此帖劲挺而富有立体感的线条和苍润的墨色中，我们完全可以感觉到笔与纸的阻力抗争后前进的艰涩和力透纸背的力量。蔡邕云：『得疾涩二法，书妙尽矣。』

之餘铭肌

物谨修陈

之

餘

铭

肌

彙

「少师结字，善移部位。」试看『谢』字，一般的写法是左中右三部分均衡，这里却将『言』写得很大，『身』与『寸』则挤在一起，由此打破了平板的均衡；『察』字则让中上部留出一个很大的空间，仅靠一轻笔上下联系，从而产生了大虚大实的效果，极有视觉冲击力。

苏轼《黄州寒食诗帖》概述

宋人受禅宗哲学的影响，书法上崇尚神采气韵而相对弱化了技巧和法度，形成了抒情写意的『尚意』书风，代表人物首推苏轼。

苏轼（一〇三七—一一〇一），字子瞻，号东坡居士，四川眉山人。他天资超群，才华横溢，精于书法。其书初学王羲之，中年慕颜真卿，晚年追李北海，最终成就了率意天真的个人风格，备受称誉。有『天下第三行书』之称的《黄州寒食诗帖》代表了他的最高成就。

《黄州寒食诗帖》，素笺本墨迹，长一一九点五厘米，宽三十四厘米，计十七行，一百二十九字，内容为苏轼自作诗，书于宋元丰五年（一〇八二年）。此帖用笔主外拓法，主副毫并用，多参以侧锋，笔锋平铺入纸，无跳荡震颤等附加动作，故点画洒脱而丰厚。结构特征是字形宽博，右上取斜势，字形横向伸展，竖向收束，常采用变表手法，用斜势增加字的动感。《诗帖》的章法特点有三，一是行距开阔，靠字的横向张力来加强行间的呼应；二是以攲破方、以斜造势；三是字体前小后大，体势前平正后恣肆，形成一种渐变，这种渐变反映的其实是作者的一种感情轨迹，这也是尚意书风的一个特点。

《诗帖》体现了宋人书法抒情达性的特点，作者有感于个人的境遇，以笔墨为载体，抒发了无限的感慨之情。其用笔结构，皆即兴随感而发，由此合成整体章法上的跌宕感和深邃的意境，向读者传递出一种苍凉悲愤的情调。我们欣赏此类作品，须结合背景因素，始能悟出书中三昧。

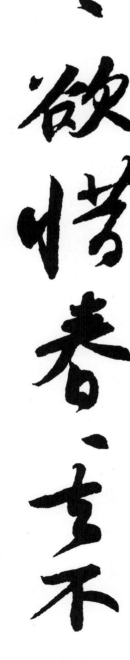

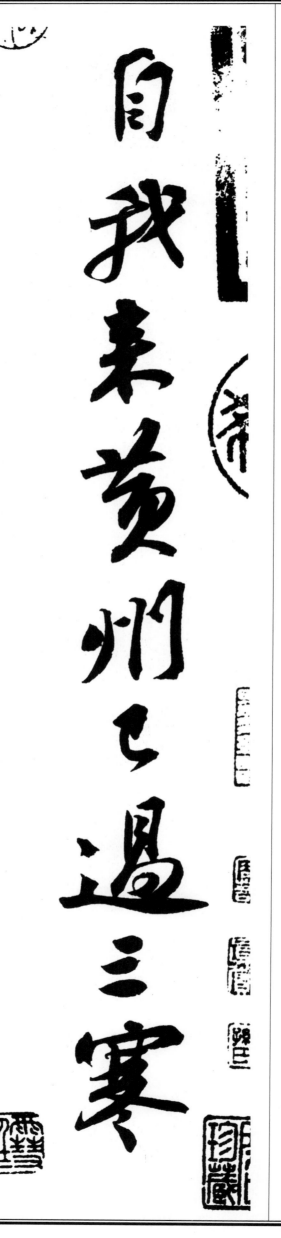

容惜今年又苦雨两月秋　萧瑟卧闻海棠花泥

作字强调相同元素的变化。『苦雨两月』连续四个折笔，处理成三折一转，其中『雨』为折中带转，『月』则附带一个挫笔动作，体现了用笔的多变。

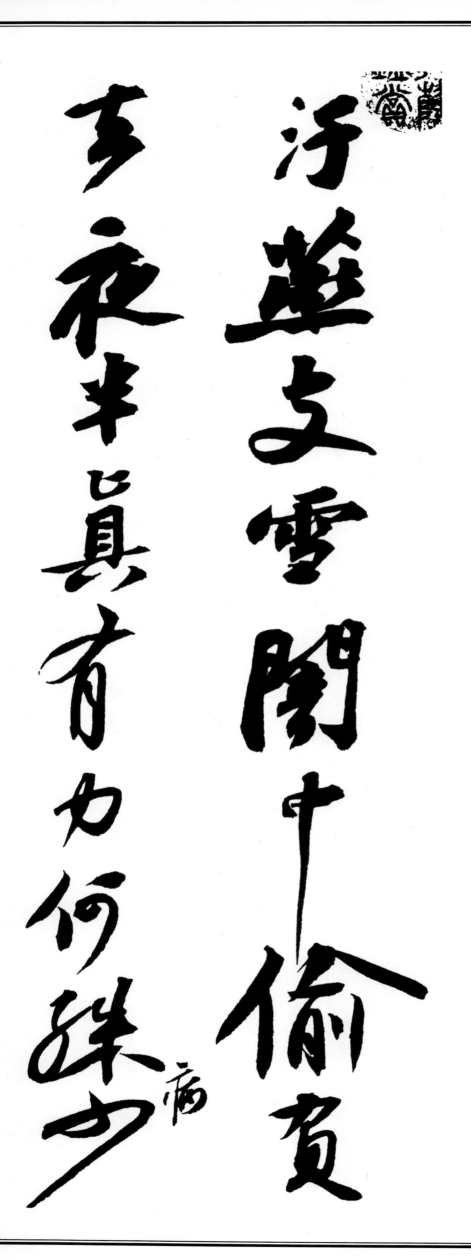

苏 轼·黄州寒食诗帖

污燕支雪暗中偷负 去夜半真有力何殊病少

『雨夹雪』是一种传统的章法，如右行的字形处理为『小大小小大小大小』。只要不是程式化的反复，它便具有诗歌般优美的节奏旋律；『雨夹雪』又有如老者携儿孙行，彼此有主有次，互相依附。

苏字用笔主副并用，笔毫平铺，无跳荡震颤等附加动作，故点画流畅爽健。但如处理不佳，或有伤流媚。《诗帖》用笔起收处常伴有某些微小的动作，或逆锋而起，或与上笔呼应，或挫笔而收，或出锋映下，这些动作皆由势而生，既加强了笔画之间的勾连，又弥补了线条的平滑。

年病起头已白　春江欲入户雨势来

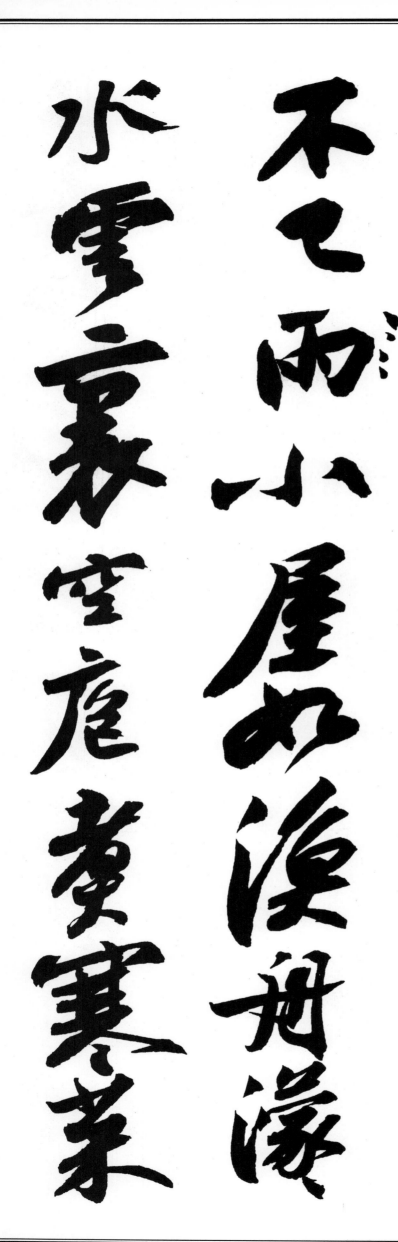

不已小屋如渔舟濛濛 水云里空庖煮寒菜

书法中蕴含的作者的情感会转化为线条节律的运动。此两行用笔，体势上束，线形粗粝，短线条甚多。作者郁悒的情绪跃然纸上。

破灶烧湿苇那　知是寒食但见乌

《诗帖》共有十一个带钩的字，仅有『灶烧』两字是出钩的，但出钩短促、收敛，传递给读者的是一种郁闷、悲愤的信号，与诗歌内容叠加起来，我们仿佛听到作者深深的叹息。

破竈燒濕葦那知是寒食但見烏

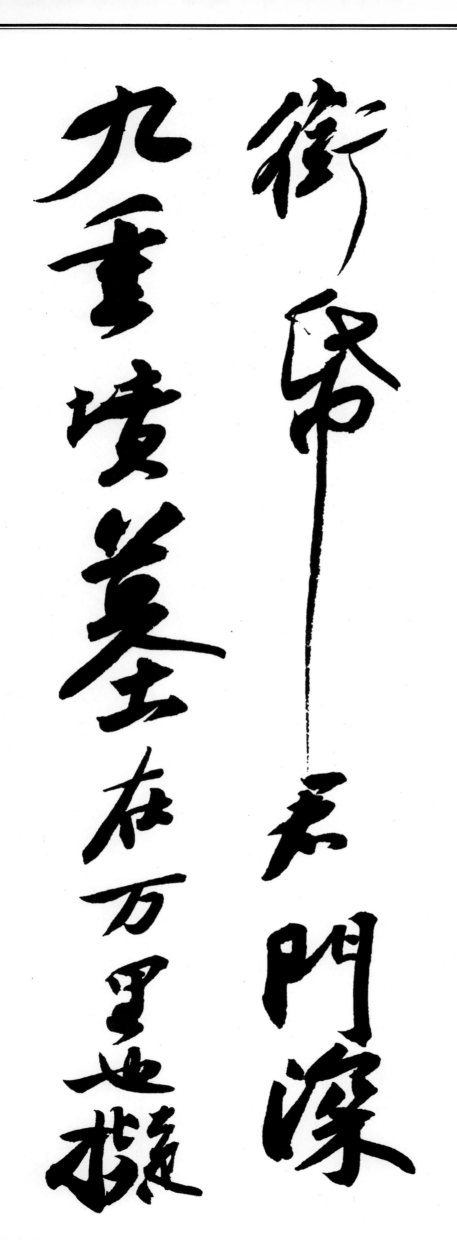

与起首的相对平和、规整形成对比，此处体势突变，用笔开张恣肆，字形大小悬殊。

『九重坟墓』连续四个大字下连续『在万里也』四个小字，与前面平缓的节律相比，对

比明显增强，昭示作者一种起伏跌宕的情绪。这是作品感情发展的高潮，最能体

现《诗帖》的悲剧色彩。

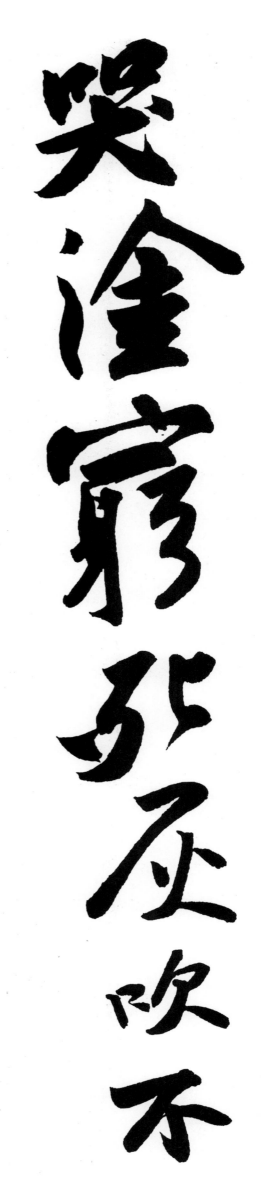

苏 轼·黄州寒食诗帖

哭涂穷死灰吹不　起

右行的字，字字独立，除『死』字外，字字收束，虽亦有所呼应，但过于内敛，字里行间弥漫一股郁闷之气。不料『死』字一个出锋呼笔，打破了这种沉闷，也调整了节奏。

右黄州寒食二首

苏　轼·黄州寒食诗帖

右黄州寒食二首

落款字形较小，章法上与起首取得呼应。

东坡此诗似李太白　犹恐太白有未到　处此书兼颜鲁

东坡此詩似李太白
猶恐太白有未到
處此書兼顏魯

公杨少师李西台　笔意试使东坡　复为之未必及此它日

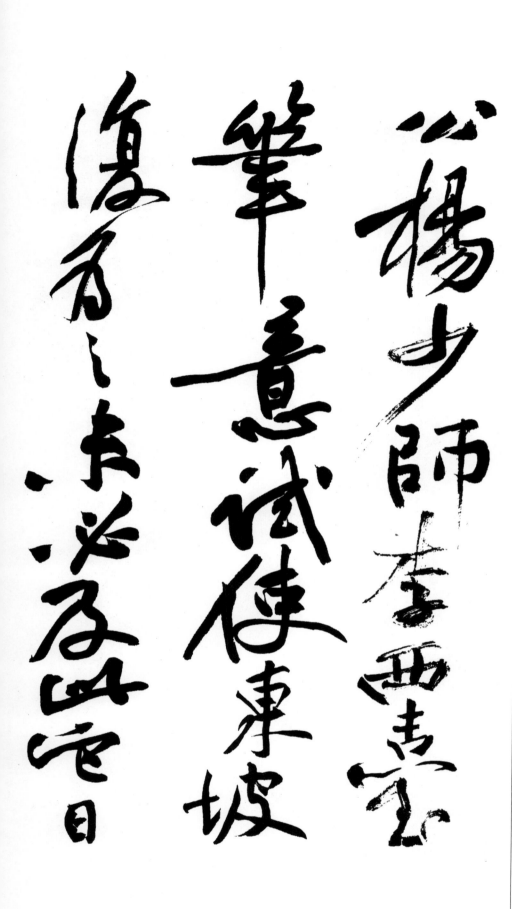

东坡或见此书应　笑我于无佛处　称尊也

东坡或见此书应

笑我於無佛處

稱尊也

黄庭坚《松风阁诗卷》概述

在宋代四大书家中，黄庭坚的行书是最富有特色的。

黄庭坚（一○四五—一一○五），字鲁直，号山谷道人，洪州分宁（今江西修水）人。其行书主学二王、颜真卿和杨凝式，博采众长，自成一体，取得了卓越的成就。《松风阁诗卷》是他成熟期最负盛名的代表作。

《松风阁诗卷》，纸本墨迹，长二百一十九点二厘米，宽三十二点八厘米，凡二十九行共一百五十三字，内容是一首咏武昌松风阁的七言诗，成于宋崇宁元年（一一○二年）。此卷的结体、用笔和章法极有特色。其结体有两个显著特点：一是敧侧多姿，横不平，竖不直，以斜造势，字如横风斜雨，飘逸生动。敧侧取势本是王羲之行书的主要特点，黄庭坚进一步予以夸张和变形，体现他入古出新的超人之处。二是内敛外放，即中宫紧结，主笔伸张，其规律是主笔尽势向四面展开，与收敛的中宫形成鲜明的对比。这种『辐射式』的结构，突破了晋唐方正工稳、四面停匀的外形，显示出俊挺英杰的风神。《诗卷》的用笔亦十分讲究，特别是长笔波势明显，劲挺遒逸。

纵观全篇，擒纵自如，跌宕奇伟，面目清新，超凡绝尘。故康有为称赞曰：『宋人书以山谷为最，变化无端，深得《兰亭》三昧。』

「松风阁」三个字的穿插揖让别出心裁：「松」字虚右下，正好给「风」字的右上取势留下空间，而「风」字的下方虚处，又正好接纳「阁」字插入，左右伸张的笔画则抱持有势，十分融洽自然。

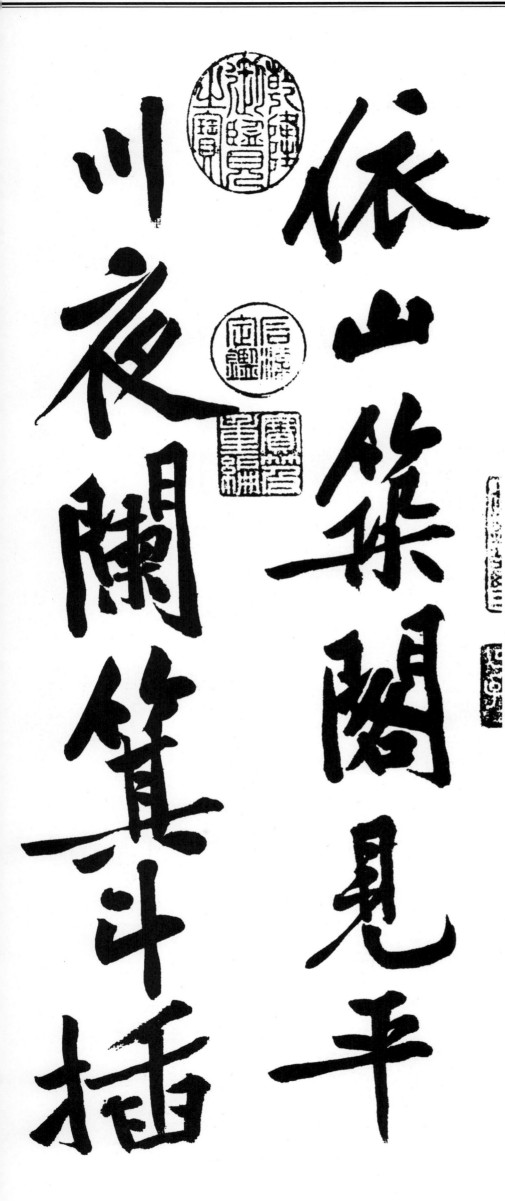

依山筑阁见平　川夜阑箕斗插

『阑』字有三个折笔，左边的折笔用翻折写法，右边的折笔折中带转，中间的折笔则转中带折，由此体现出黄庭坚用笔的精致细腻。而『门』旁虚开中上部位，让中心部分的横竖插入，有让有趋。这种穿插处理，特有异趣，真有开门迎客之妙。

屋椽我来名之　意适然老松魁

《松风阁诗卷》的笔画被形容为『长枪大戟』，是指主要笔画伸展放肆。如『我』字的斜钩，『老』字的横画等，尽势伸张的长画与紧结的中宫形成了鲜明的对比，有极强的视觉冲击力。

屋椽我来名之

意适然老松魁

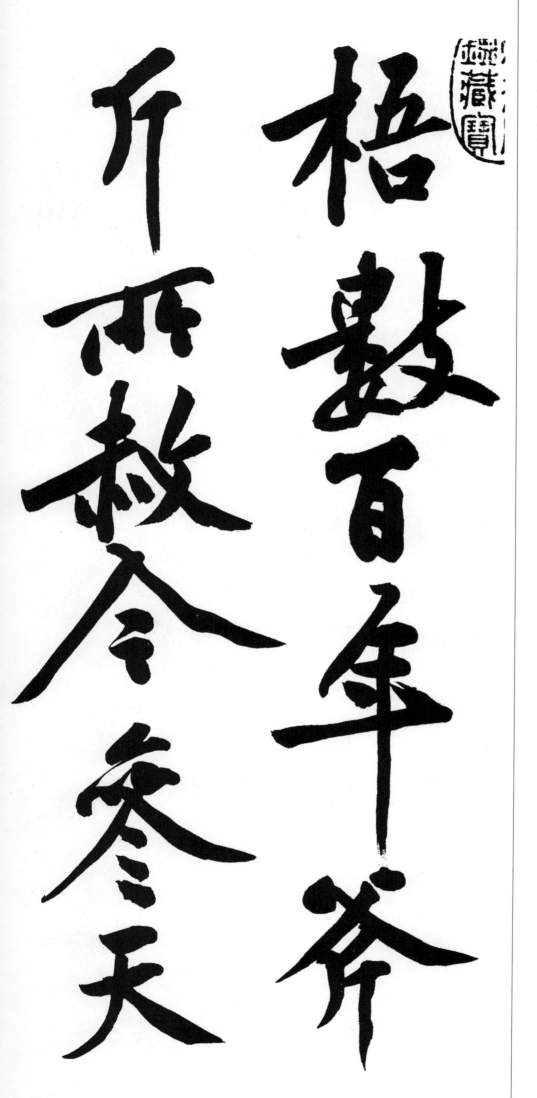

梧数百年斧　斤所赦今参天

黄字的长笔画或有伸展过度之嫌。如『今』字的撇和捺，明显超出了结字本身的需要，这或许属偶有所失吧。

风鸣娲皇五十　弦洗耳不须

『皇五十』连续三字横笔很多，处理不好，将导致积薪束苇之病。此处处理为一收一放一收，既分出了主次，又调整了节奏。

风鸣娲皇五十

弦洗耳不须

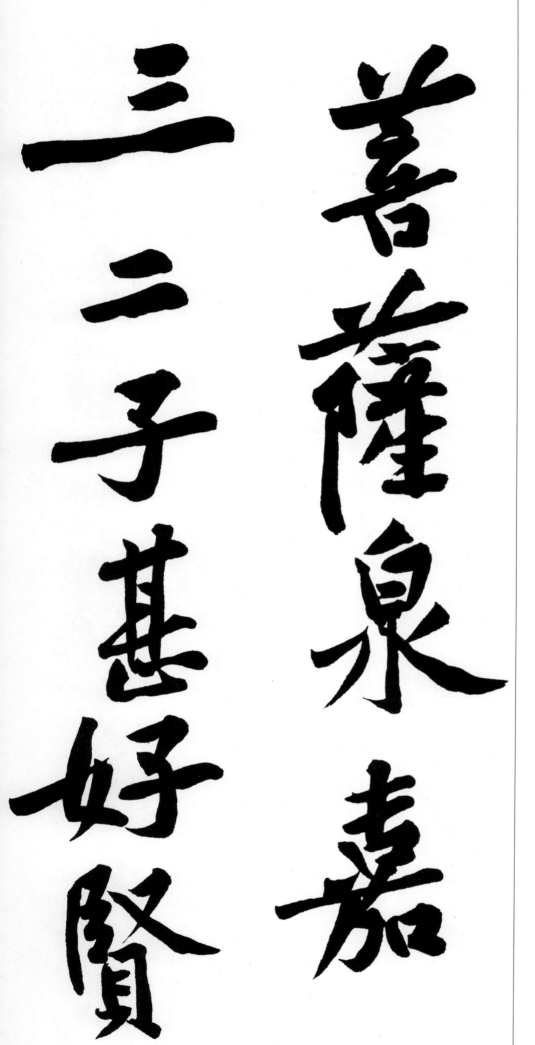

菩萨泉嘉　三二子甚好贤

这两行字平头错脚，右行四个字而左行则有六个字，左右两行的字间空间均彼此错开，兼有字形长短开合的变化，章法颇得错落有致之妙。

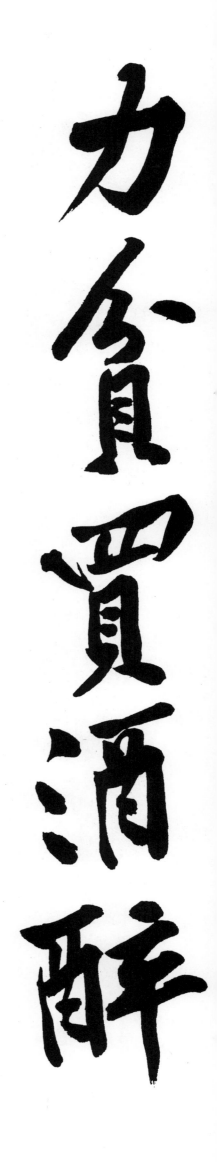

力贫买酒醉 此筵夜雨鸣廊

《诗卷》用笔敧侧。横画特斜，竖画虬曲不正，则字的各部分亦须以相应的倾斜之形相配合，所以字里行间几乎没有本质上的水平线和垂直线，但字的体势是正的，此乃以斜为正，以曲为直者也。

到晓悬相看　不归卧僧毡泉

山谷道人曾『观长年荡桨群丁拨棹』而悟笔法。试观『看』字的长横，行笔亦步亦堆，满了荡桨拨棹的意趣。可以说，此类力度感和立体感极强而且富有变化的线条，完全可以脱离字形而成为一个独立的审美主体。

步步顿挫，战掣不平，波势明显。这种直中有曲，曲中有直，又曲又直的感觉，确实充

到曉懸相看

不歸卧僧氈泉

黄庭坚·松风阁诗卷

枯石燥复潺湲　山川光晖为我

楷行草彼此错杂的破体曾为晋人所钟，此处在行楷书中突然出现了一个近似草体的『为』字，可以增加变化和动势。由于用笔相同，主调明确，故整体十分协调。

枯石燥復潺湲

山川光暉為我

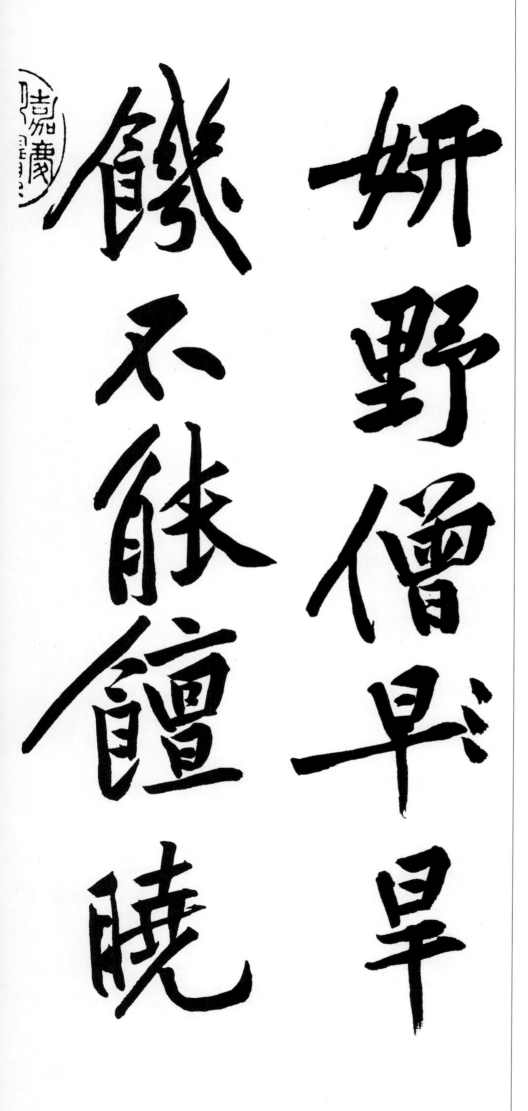

妍野僧旱　饥不能馔晓

众字皆斜，唯『野』独正，斜中有正，正以破斜。

妍野僧旱

饶不能馔晓

见寒溪有炊　烟东坡道人

『东坡道人』四字连续四个斜捺，写来有长有短，有斜有平，有的平滑出锋，有的附加顿挫动作。同中有异，体现了章法的多变。

见寒溪有炊

烟东坡道人

已沈泉张侯何　时到眼前钓

左行五个字四个竖钩，方向不同，长短有别，形状各异。

已沈泉張侯何

時到眼前釣

台惊涛可　昼眠怡亭看

《诗卷》中较长的笔画起笔时大都有附加的顿挫动作，使起笔处形成一个钩头，它可以弥补线条过长可能带来的单调，也可以作笔画间的呼应，还兼有调整节奏的作用。

臺驚濤可
晝眠怡亭看

篆蛟龙缠安　得此身脱拘挛

篆蛟龙缠安

得此身脱拘挛

山谷道人作字好用强烈的对比来造奇。『蛟』、『龙』、『缠』三字均有长形的笔画，他使用短的笔画特别是点来与之形成长短对比和收放对比，使彼此相辅相成。这一点在『龙』字中体现得更加充分。

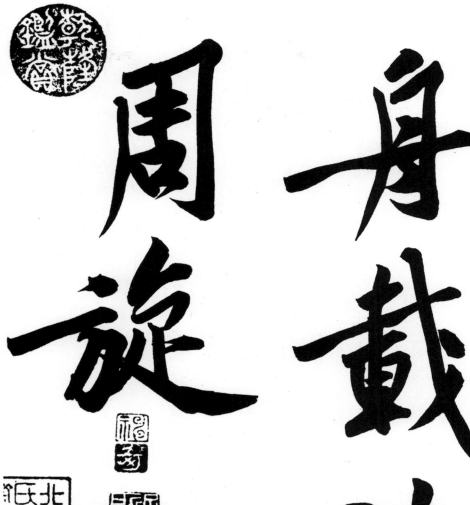

黄庭坚·松风阁诗卷

舟载诸友长　周旋

特点同是内敛外肆，黄庭坚和欧阳询又有不同。欧体一般只放一个主笔，而黄字则常有两个甚至三个主笔，如『载』字的横和斜钩，『旋』字的横和捺等。这应该是黄字结体『放射性』特点的一个体现吧。

米芾《苕溪诗帖》概述

『晋尚韵，唐尚法，宋尚意』，反映了时代特征与书法审美的关系。书至宋代，因受禅宗哲学的影响，形成了追求个性色彩的『尚意』新书风，米芾则是尚意书风的代表人物。

米芾（一〇五一—一一〇七），初名黻，字元章，初居太原，继迁湖北襄阳，后定居润州（今江苏镇江）。曾任书画学博士，官礼部员外郎。他一生勤奋习书临帖，自谓『平生写过麻笺十万传布天下』，故传统功力十分深厚。可贵者，其师古而不泥，善取百家长处，终于『择优舍弊，总而成之』。米芾作书力主『真趣』，刻意求变，并在用笔结体上时出新意。无论行书草书，他都取得极高的成就，尤以行书为著。《苕溪诗帖》乃其代表作。

《苕溪诗帖》，纸本，长一百八十九点五厘米，宽三十点三厘米，书米芾往游湖州苕溪时呈友人诗五律凡六首，米芾时年三十八岁。

纵观此帖，用笔沉着痛快，劲健爽利；结体参差错落，敧正相生；章法摇曳多姿，洒脱自然。披阅此卷，一股清逸古雅的韵味扑面而来，信为米芾盛年杰作，也是学习米字的经典范本。

将之苕溪戏作呈　诸友襄阳漫仕黻

左低右高，右上取势，是《诗帖》的结构特点，并形成整体规律。但其中『作、友、阳』诸字，右下偏重，呈反势变化，从而弱化和调节了结字的倾侧。

将之苕溪戏作呈

诸友襄阳漫仕黻

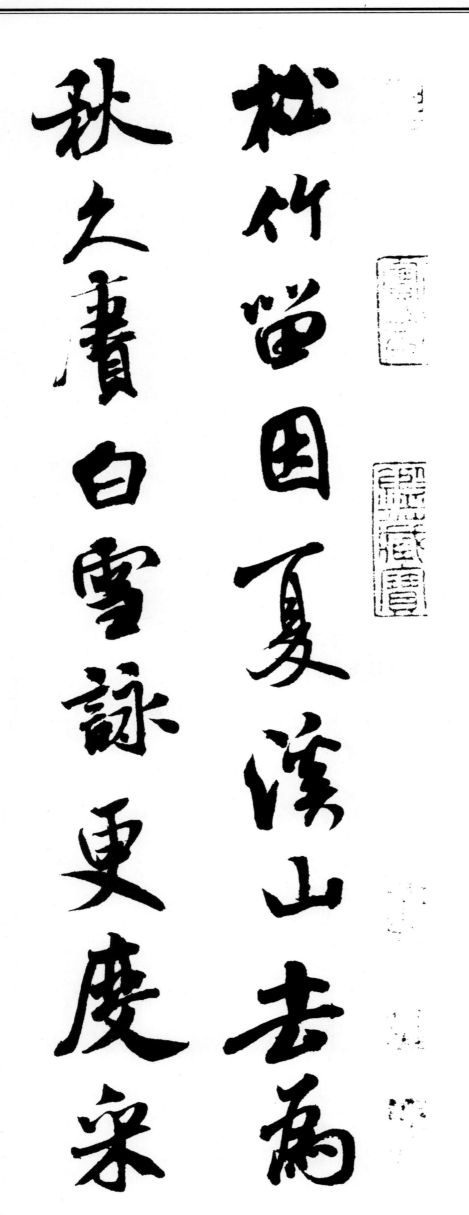

松竹留因夏溪山去为　秋久赓白雪咏更度采

『咏更度采』连续四字的末笔均为捺笔；『咏』的捺缩为点；『更』的反捺头尖尾细；『度』的斜捺饱满结实，带有隶意；『采』的捺则似反实正，中加顿挫，别具特色。可谓『其形各异』，善于变通，真大家也。

菱讴缕会玉鲈堆案　团金橘满洲水宫无限

孙过庭《书谱》谈到用墨，谓：「带燥方润，将浓遂枯。」墨色的变化确实可营造虚实对比，加深层次感和调整节奏。

试看『洲』字与『水』字，一枯一润，一轻一重，一虚一实，一退一进，有如远水近山，活脱脱一幅写意山水画。

菱讴缕会金主鱠堆案　团金橘满洲水宫无限

景载与谢公游　半岁依修竹三时看好

强烈的对比，可产生审美视觉亢奋。『载』、『谢』、『游』、『依』等字用笔的粗重、用墨的饱满和结体的伸展与『公』、『竹』、『三』等字形成反差；『载』与『岁』的斜钩，一长一短，一带一收，同形异构。字里行间，充满变数。

景载与谢公游
半岁依修竹三时看好

花懒倾惠泉酒点尽
鄪源茶主席多同好群

用笔贵变。试看钩法：『泉』如鸟嘴，『源』侧锋出，『茶』随笔势带出，『同』呈弯势，『好』则下笔连写，姿态多变，神态各异，却又和谐地统一在字里行间，不能不令人叹服。

花懒倾惠泉酒点尽　鄪源茶主席多同好群

峰伴不哗朝来还蠚　简便起故巢嗟余居半岁

米芾自诩：『善书者只得一笔，我独有四面。』意谓诸多书家的逆势起笔是机械不变的，自己的『四面下笔』则强调起笔与运笔过程中的笔势相生相发，随机趁势，因此可从空间的任何一个方位下笔，从而丰富了笔法的空间变化。如『哗』字的起笔（左上点）

方向不是自左上向右下，而是自右上向左下，那是由上一个字『不』字末笔的笔势带出；又如『还』字第二笔（横折）的起笔方向则是由右下向左上，也是与第一笔势呼应而来。『四面下笔』，信然也。

诸公载酒不辍而余以疾每约置膳 清话而已复借书刘李周三姓

『载』、『置』、『书』、『刘』等字均有数个横画相叠，但同一个字中的横画，或长或短，或俯或仰，起笔有藏有露，有轻有重，距离疏密相间；方向就势随形，变化多端，全以神运。

好懒难辞友知穷岂念 通贫非理生拙病觉养心功

『岂』字的下半部，写成连续的五个短横，但有聚有散，线向亦有所变化，故并无积薪之病。

好懒难辞友知穷岂念 通贫非理生拙病觉养心功

小圃能留客青冥不厌

鸿秋帆寻贺老载酒

侧而反正，是行书结字常用的手法。但大多是先侧后正，即左侧右正或上侧下正，这符合世人完美结局的传统审美心理。米芾却一反常规，常先正而后侧。如『秋』、『帆』等字均左正而右侧，『冥』、『贺』等字均上正而下侧。人说米芾新意迭出，此其一也。

过江东　仕倦成流落游频惯转

米芾行书好用一种蟹爪钩，如『转』字的钩即是。此钩特点是多了一个转折，故增加了顿挫感和回旋感，同时丰富了钩的变化，此亦米氏『时出新意』之举。

过江東

仕倦成流落

遊頻惯轉

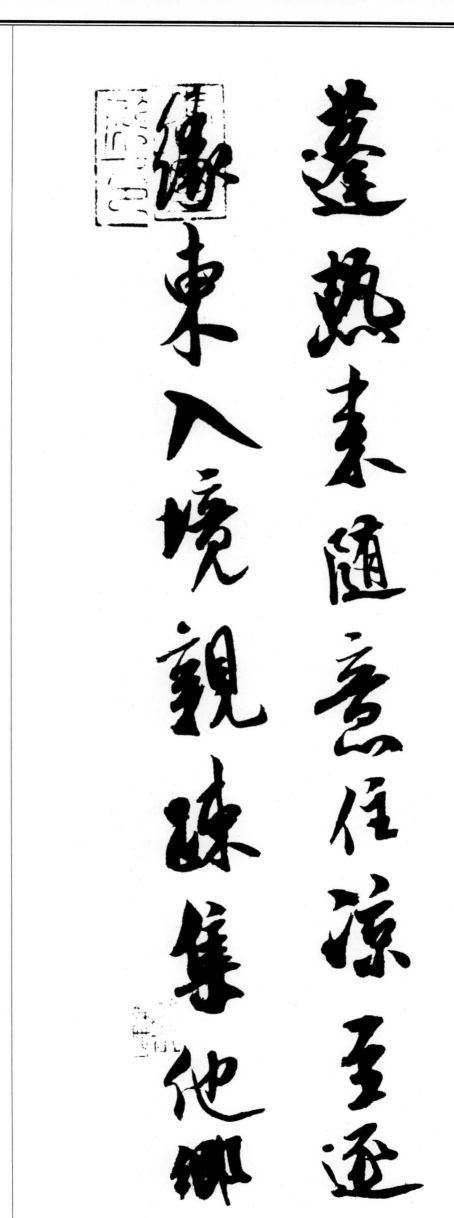

米 芾·苕溪诗帖

蓬热来随意住凉至逐　缘东入境亲疏集他乡

字的笔画分主次，主笔的处理对整体影响甚大。左行『境』、『亲』、『他』三字的竖弯钩均为主笔，处理成或长或短，或轻或重，或出钩或省略，或紧结或舒展，无一雷同。

彼此同暖衣兼食饱但觉　愧梁鸿

「彼」字正，「此同」略斜，「暖」又复正，「衣兼」又斜，「食」字侧左，「饱」字右倾，「但」字归正，「觉」又侧左。行轴线摇曳多姿，自然流畅。

旅食缘交驻浮家为兴 来句留荆水话襟向卞

此两行章法十分精彩。用笔轻重有别，发墨干湿相间，字形大小斜正错杂，使通篇产生了层次感和运动感。而布字的忽左忽右，时疏时密，又使每一行的左右边沿线自然

生动，而且行轴线呈波纹状，似微澜轻泛，十分优美。字里行间如群星闪烁，交相辉映；整体章法自然洒脱、气韵生动。

峰开过剡如寻戴游梁　定赋枚渔歌堪画处又

米氏结字讲求『天真率意』，随其自然。『峰』、『戴』、『堪』等字笔画繁，字形展；『如』、『定』、『又』等笔画简，字形蹙。又如『如』之扁，『寻』之长，『处』之斜等，均随字赋形，各有攸宜。

有鲁公陪　密友从春拆红薇过夏

有鲁公陪

密友从春拆红薇过夏

横竖有阳刚之气，撇捺有阴柔之美，阴阳结合斯为美矣。试看右一行四字，撇捺弱化处理，突出横平竖直，而且笔画饱满坚实，字形端庄稳重，有如长者高坐；左行较长，撇捺居多，字又写得轻松活泼，多姿多彩，如儿孙戏于膝旁。一幅自然和谐的『天伦之乐图』跃然纸上。

米 芾·苕溪诗帖

荣团枝殊自得顾我若舍 情漫有兰随色宁无石

《苕溪诗帖》字距行距差距不大，但善于通过疏密来调整节奏。疏者，笔画字形简而瘦；密者，笔画字形繁而丰。左行的『情』、『漫』、『兰』、『宁』等字繁而丰，

而『有』、『随』、『色』、『无』、『石』等字或简或瘦，两者对比鲜明，疏密相间，节奏响亮。同时使整行左右边沿线起伏流畅，充满美感。

米 芾·苕溪诗帖

对声却怜皎皎月依　旧满舡行

『声』、『却』、『怜』连续三字带有长竖，但起收不同，形状各异，长短有别，线向多变。充分体现了米氏驾驭笔墨的深厚功力。

元祐戊辰八月八日作

『八月八日』四字大开大合，对比鲜明，亦颇有趣味。

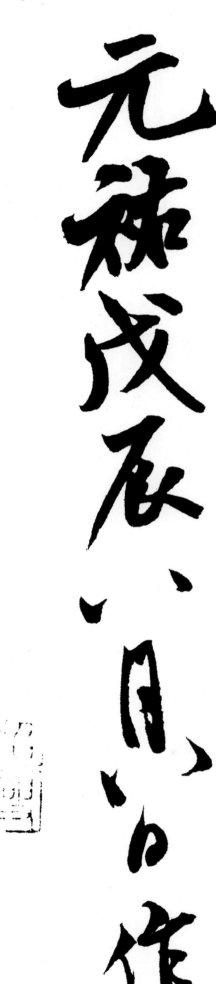

王铎《自书诗卷》概述

四百年前，中国书坛产生了一位巨匠，那就是王铎。

王铎（一五九二—一六五二），字觉斯，河南孟津人，明天启进士，入清官至礼部尚书。他博学多才，精于书法，其纵逸豪迈、跌宕恣肆的雄强风格，一扫董其昌柔媚书风的流弊，震撼着明末清初的书坛。王铎的行草书均造诣甚高，独步一时。《自书诗卷》为其行书书代表作。

《自书诗卷》，书于清顺治三年（一六四六年），花绫本，长二百四十七厘米，宽二十五厘米，凡五十行计二百二十九字，书自作诗五首。此卷用笔有着王铎沉着痛快、爽利劲健的特点，中锋立骨，侧锋取妍，时方时圆，忽藏忽露；结体敧侧取势，正侧互补，平中见险，险中寓平；由于结字大小宽窄参差得宜，斜正疏密错落有致，故章法显得自然生动，极富韵律美。

王铎创作此卷时年五十五岁，中年的纵横恣肆明显减退，随心所欲的涨墨和极度敧侧的结体已不多见，点画中规中矩，凝练朴茂，体现出一种理性地与古人契合的境地。

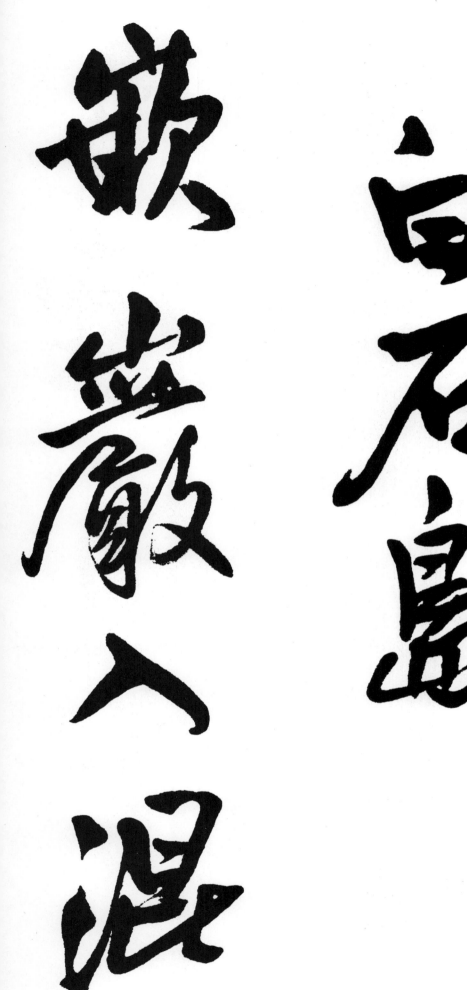

用笔沉着痛快，是王铎行书的主要特征之一。开篇几字，下笔斩钉截铁，笔丰墨饱，提按顿挫清晰明快，节奏响亮，可谓不弱、不媚、不枯，体现了雄强书风的特点。

茫烟道亦无　疆远趣归

王铎行书的平捺很有特点。一是纵而能敛，无尖薄之病；二是捺脚减弱；三是变化丰富。试看『道』、『远』、『趣』三个平捺，或粗或细、或长或短、或出锋纵势、或回锋启下，各有异态。

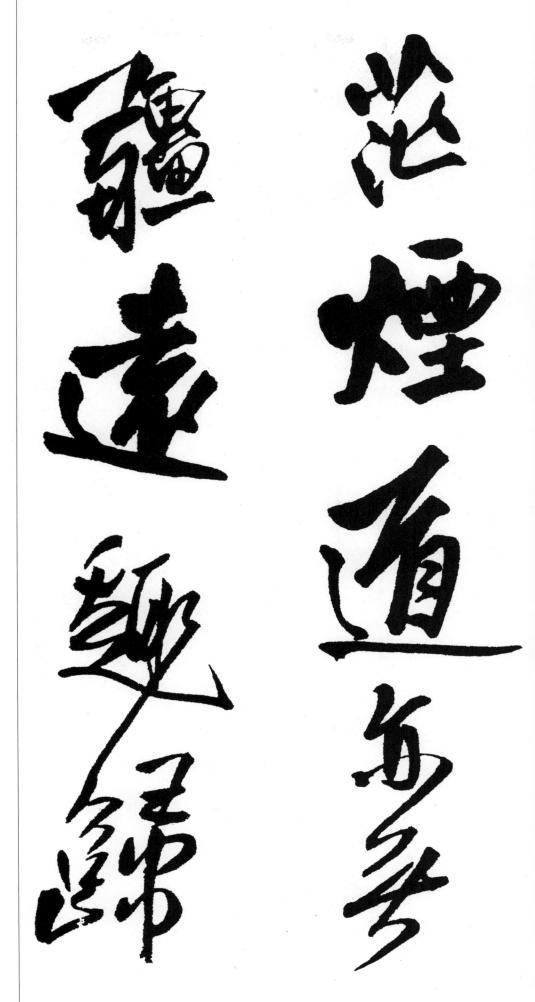

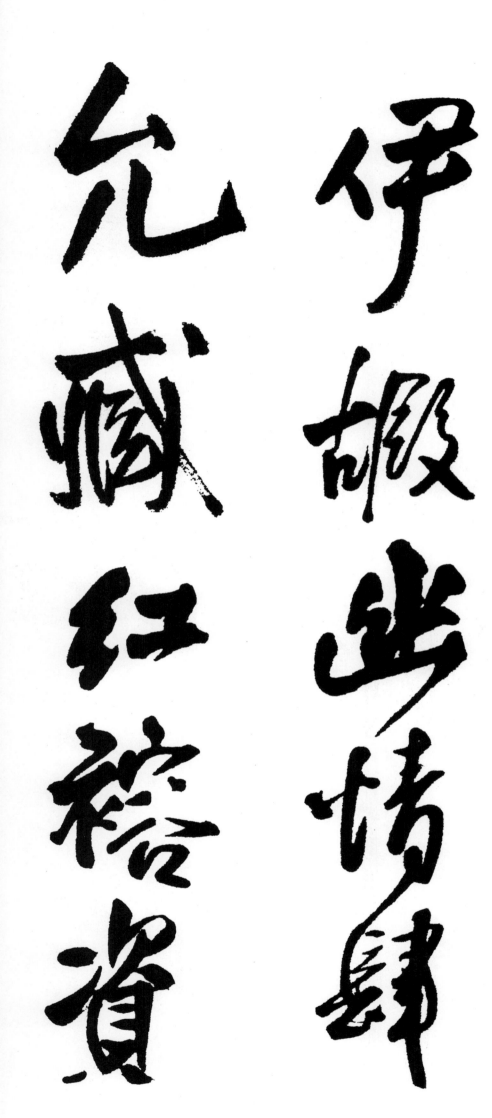

王　铎·自书诗卷·白石岛　伊椴幽情肆　允臧红裕资

『飞白』不但可由燥墨写出，浓墨亦可为之，此乃速度使然。『臧』字的斜钩，写时速度由慢到快，然后再到慢，快处便出现了『飞白』。不要忽视这小小的『飞白』，它可以调整节奏，增加对比，有了它，则润者越发显得滋润。

『笔格玄杵』四字，一长一扁一小一斜，各尽其态，对比强烈，却又能和谐相处，何故？

答曰：用笔和格调的一致性，是它们统一的基调。

笔格玄杵

借损粮绝

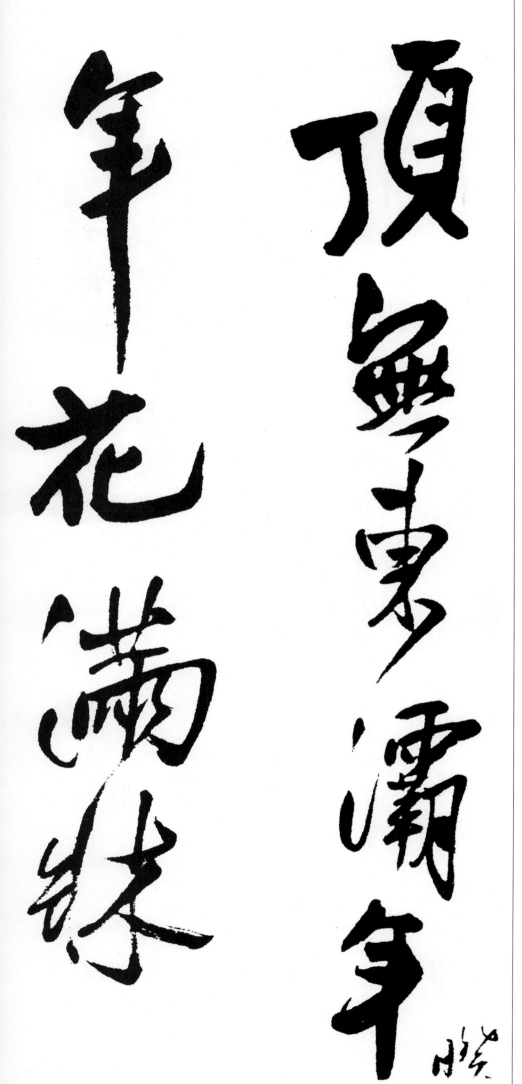

顶无东灞年暌　年花满床

在某种程度来说，作字如对弈，讲究的是随机应变。如写到『花』字第三笔的时候，于是采取了『避让』的办法，将笔画收缩以避『年』字的竖笔。随机应变属于拙作者发现上面的空间被『年』字竖笔的张力占据，如按常规安排笔画，则势必与此竖笔相犯，救，常出奇趣，收到意想不到的效果。

王 铎·自书诗卷·白石岛

题蕉轩　徐入归丘壑

『题』字与『蕉』字之间以及『壑』字中间的牵丝十分精彩。纤若游丝的牵丝，既不像笔断意连那样含蓄，又不似粗重的连笔那样直露，它兼有二者之妙，使人享受到一种细腻与精准的美感。

题蕉轩

徐入归丘壑

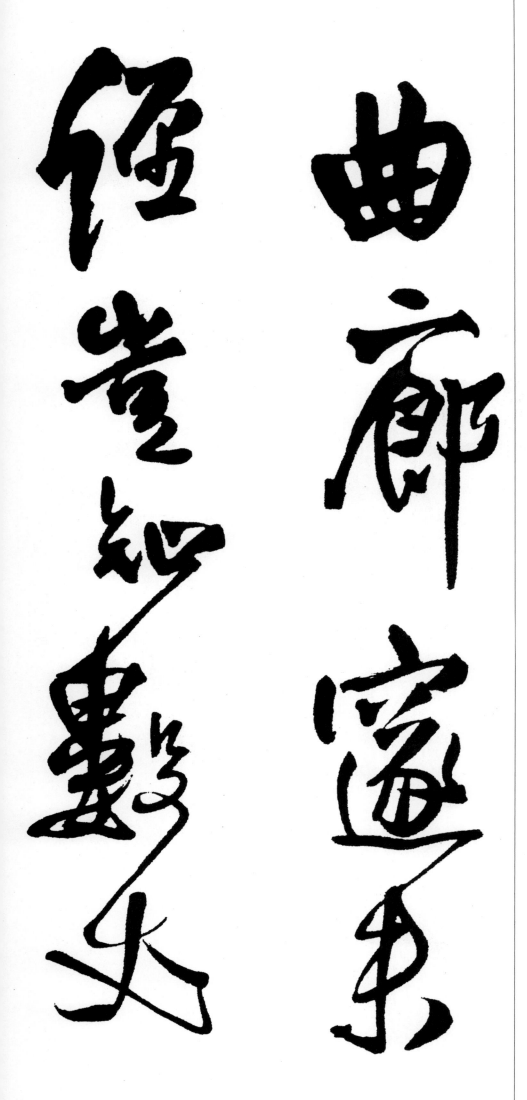

曲廊邃未　经岂知数丈

结字敧侧是王铎行书的最大特色之一，但他极少连续两字以上向同一个方向倾侧，

而是上字侧左，下一字必须右或插一相对工整的字，如连续数字倾侧，则下面必有平稳

之字过渡，如『岂』字左倾，『知』字侧右，接下来的『数』字平正。斜正相生，

可得动中寓静，或静中有动之妙。

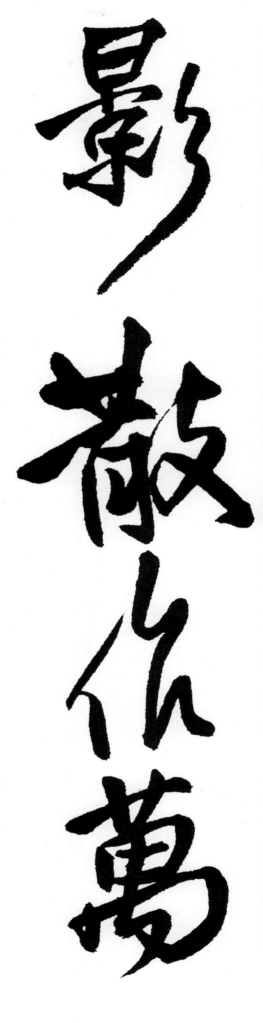

王　铎·自书诗卷·白石岛

影散作万　年青形色

行草书对横平竖直是十分敏感的。王铎的行书很少有本质上水平的横和垂直的竖，大多做了异化处理，如『散』字的横竖是倾斜的，『作』字的横竖是曲的，『年』字的

横缩成了点，而『青』字的短横则被糅进了连笔之中等。如果横竖处理不好，会

导致积薪束苇之弊。

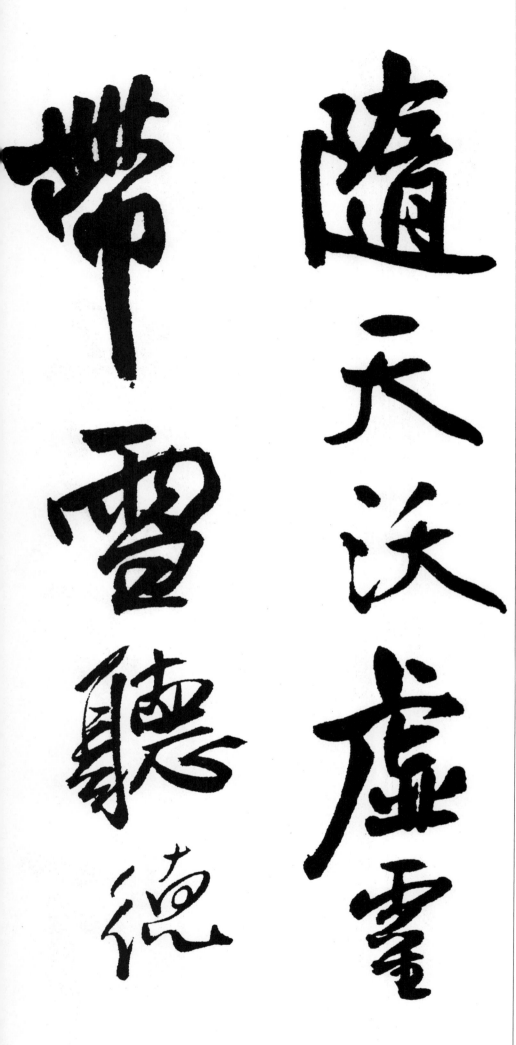

变形是行草书结字的主要手段。如『带』字变成倒三角形，『雪』字变成倒梯形，『听』字变成正梯形，而『德』字则变成不规则形。变形可使字生势，充满动感。

王 铎·自书诗卷·白石岛

音胶不已何　用住沙汀

书法与其他艺术所遵循的美学原则是一样的。右行的结字特点为两大两小一大，如将其填上平仄的话，便是『平平仄仄平』，这倒是五言格律诗标准的句式，充满了节律美。

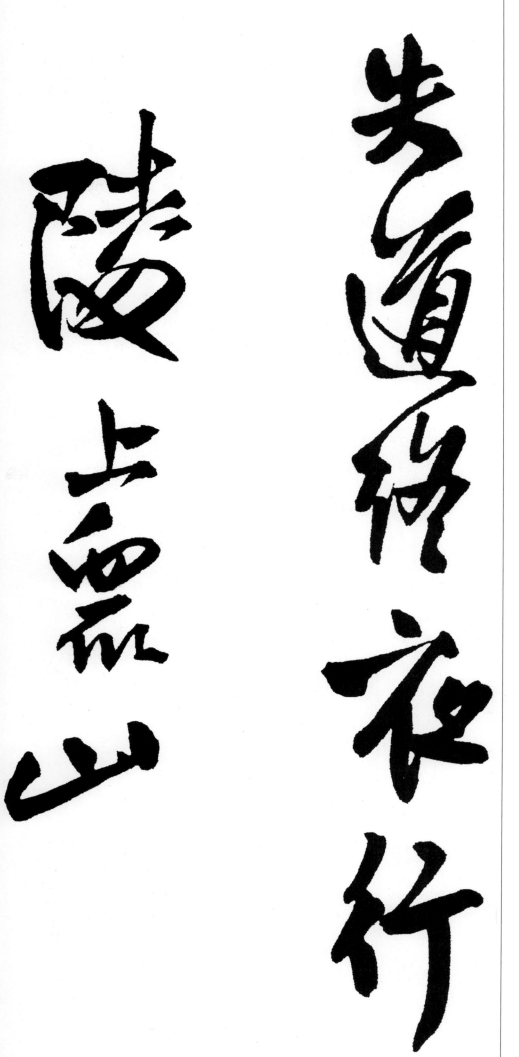

王　铎·自书诗卷·白石岛

失道终夜行　陵上众山

王铎曾声言『予独尊羲献』。但他同时又是王羲之帖学的叛逆者，他舍弃了王字的『内

擫法』而主用『外拓法』，这一点在『陵』字的结体上体现得十分明显，椭圆形的结构，

主笔相对收缩，外围撑满而中宫疏朗，这就是内疏外密的『外拓法』结构，而『内

擫法』则是内密外疏，以黄庭坚为极。

王　铎·自书诗卷·白石岛

云照今方喻　萧疏动旅

『照』字如按常规写法，上部『日』与『召』的占位应均等，但这里却一反常态，把『口』写得特大，超过了三分之二的阔度，这就是书法结体的『造奇』。时而出之，可让欣赏者产生一种特殊的审美愉悦。

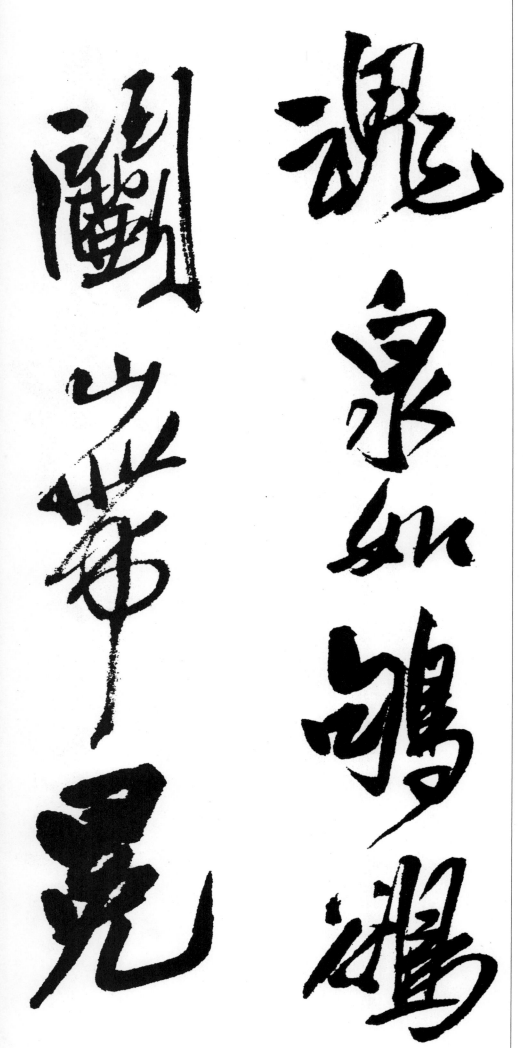

王铎·自书诗卷·白石岛

魂泉如鸲鹆　斗山带冕

『斗』字用了近二十笔写出，粗略观之其中心宛若一团乱麻，不可端倪，但仔细审视，仍可清晰分辨出其笔画的来龙去脉，起止十分明晰，可谓一招一式，未曾乱其法度，体现了书家深厚的传统功力和超人的运笔技巧。

王　铎·自书诗卷·白石岛

旐尊不识前　朝碣误寻

夸张，指强化某一特征。如『尊』字本大，而今写得更大；『不』本小，而今写得更小。

拉大了的对比，造成视觉冲击。不过夸张要讲究度，否则易入野道。

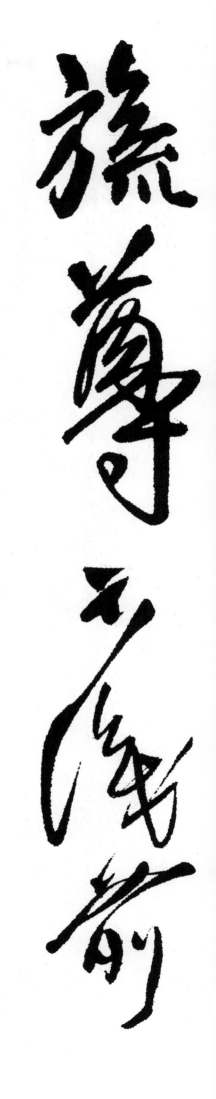

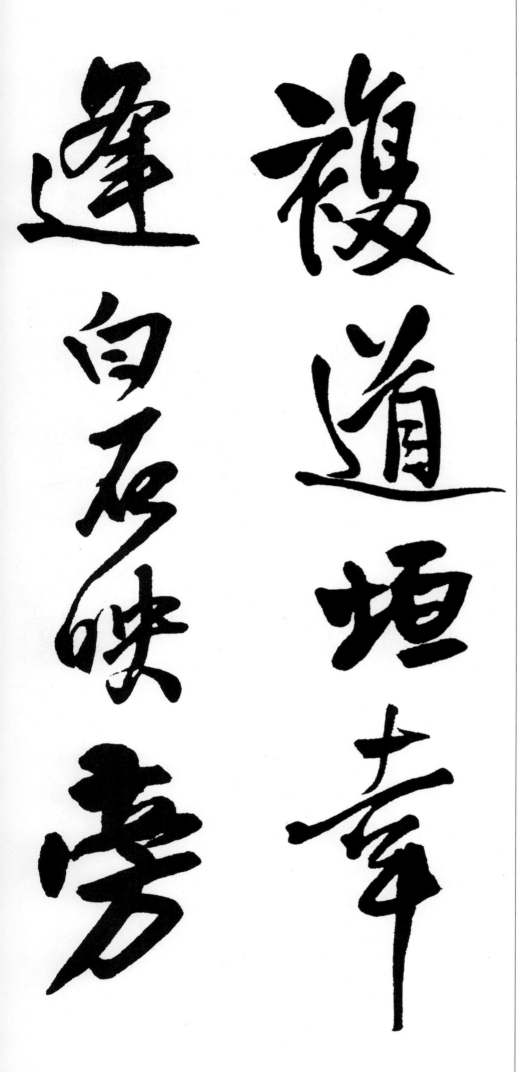

复道垣幸　逢白石映旁

较长的笔画须特别注意线质，孙过庭曾有『一画之间，变起伏于锋杪』的告诫。如『幸』字的长横，起笔有顿挫，收笔加重按，使起收稍重，中间行笔亦可看出有轻微的提按动

作而不是一滑而过，使线条有起有伏，再加上形状带曲势，这样出现在我们面前的，已经是一条有力度、有立体感、有起伏变化、以曲为直的高质量的线条了。

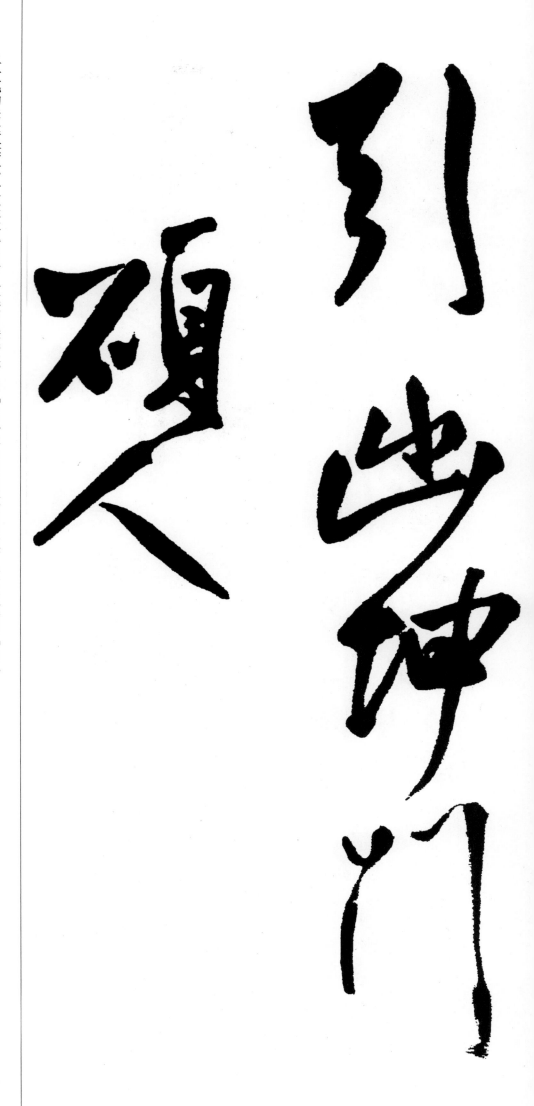

上一笔的牵丝映带不一定非要指向下一笔的起笔处，如『引』字的牵丝就指向左，并不直接与『出』字的起笔呼应。这种牵丝有飘忽感，它可以产生较强的停顿和节奏，取得一种回旋和婉转的审美效果。

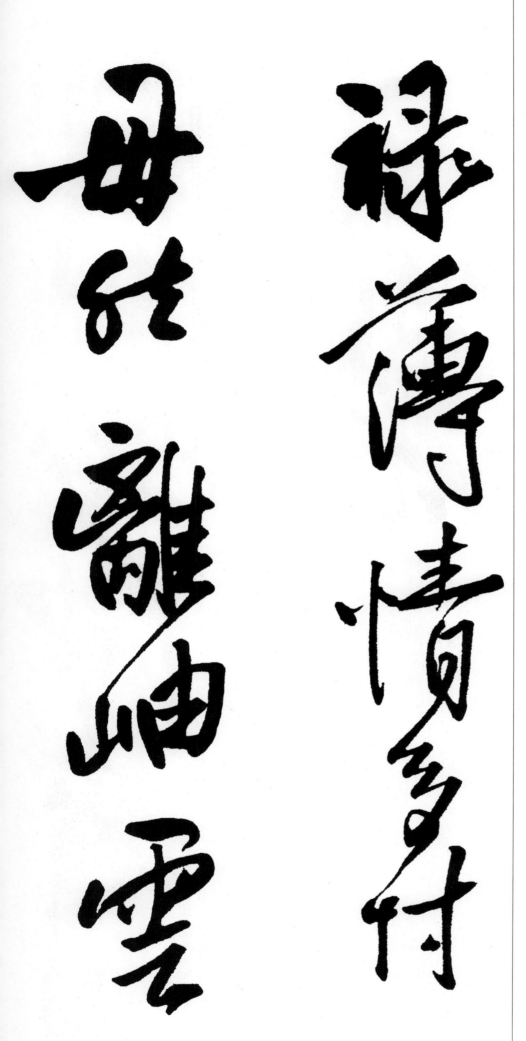

『然』与『离』两字之间距离较开，形成一个大的空间，造成停顿，它可以调节疏密和节奏。

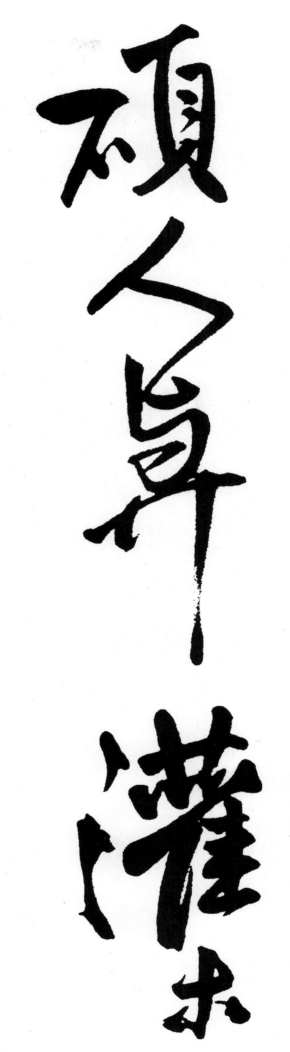

王 铎·自书诗卷·白石岛

硕人兴灌木 空绿欲中分面

『灌木』两字与『分面』两字一大一小，似老翁携儿孙行，颇有趣味。因位置相邻故『灌木』处理为前大后小，『分面』处理为前小后大，以求变化。

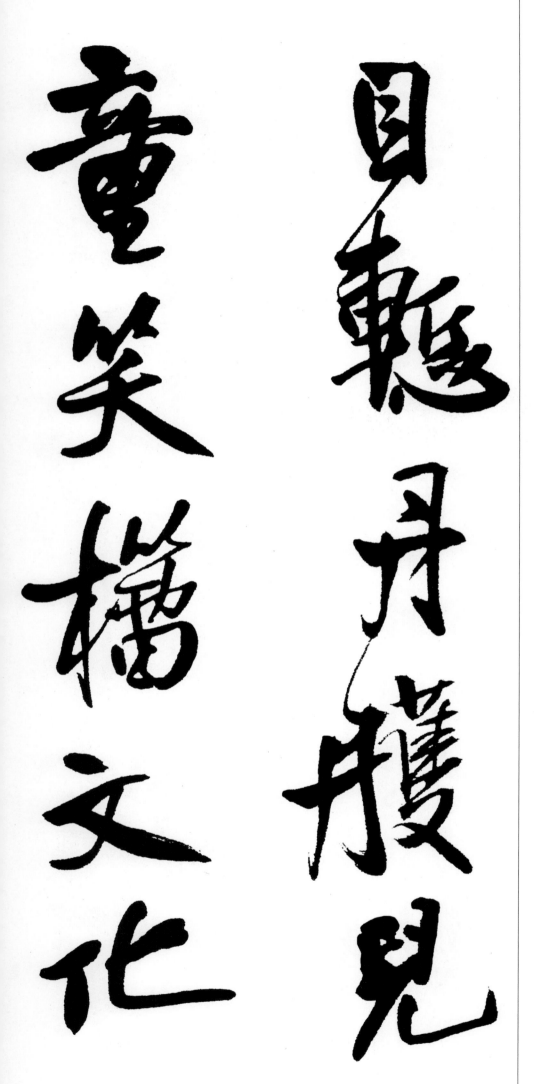

王铎喜用『曲撇』，如『笑』字与『文』字，撇先垂直再向左撇出，造成一种险势，然后捺笔以相应的斜势与之配合，颇有动感。

目惭丹藿儿　童笑籀文化

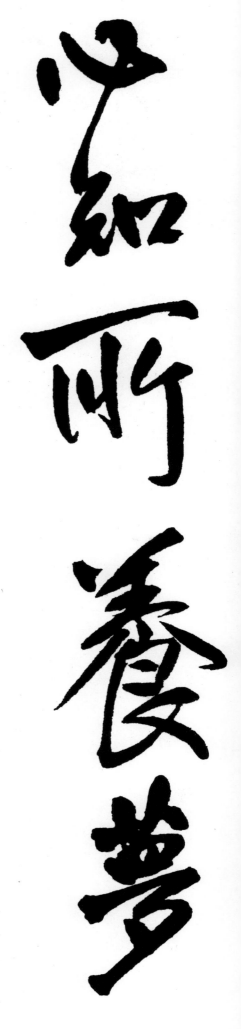

传统中对合体字的敧侧变形，要求左右结构者左侧右正，上下结构者上侧下正，这是由于它符合完善结局的传统审美习惯。王铎则不囿于成法，如『养』字上下皆斜，『梦』字上正下斜，『曛』字左正右斜等。

王　铎·自书诗卷·白石岛　心知所养梦　外落红曛

心知所养梦

外落红曛

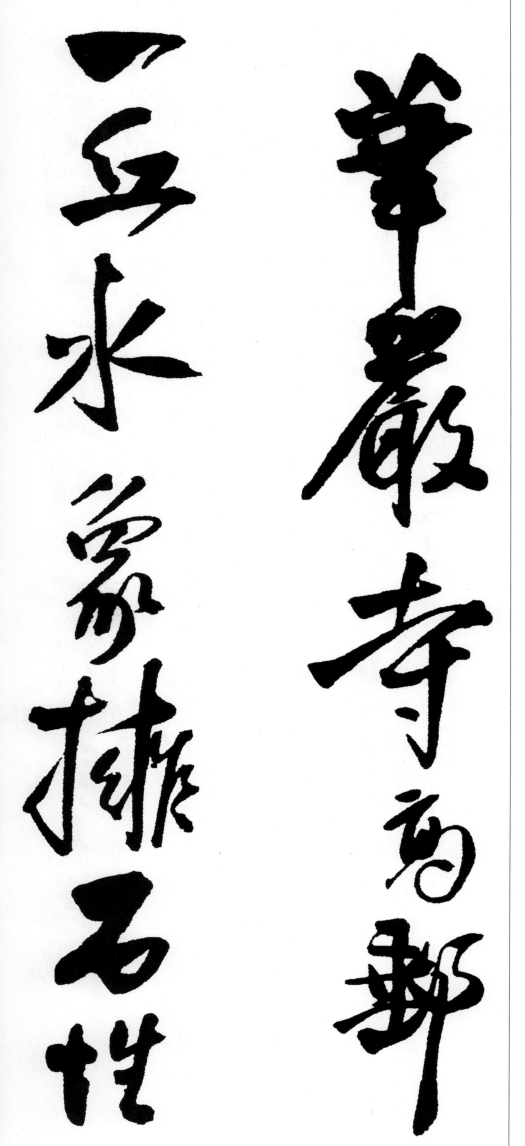

华严寺高邮 一丘水象拥石性

『华严寺高』连续四字均为上下结构，处理不好易失于呆板，此处『严』字撇左伸，『寺』字长横尽势，均利用横势的扩张来弱化直势，而『高』字在直势方向上也有所收敛，从而化解了矛盾。

王 铎·自书诗卷·白石岛　暗中回深静如　相合萧条亦可

『深』、『相』两字左低右高，『静』字则左高右低，变化之用也。

王 铎·自书诗卷·白石岛

哀日蒸龙藏 立天迥雁王回我

鼓侧取势，本是王羲之行书的特点，但他结字的倾角远没有王铎大，如『哀』字，倾角可达二十多度，致鼓侧欲倒。但通过下部的反势调整，使之『险不至失，危不至崩』，终能化险为夷。

欲寻徵籁灵　香何处来

『何处』两字又是一个『造奇』，如此轻松随意的圆润笔画，在全篇中绝无仅有。

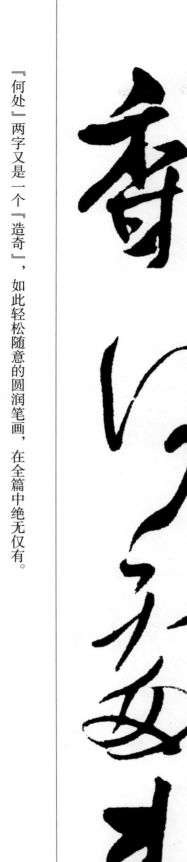

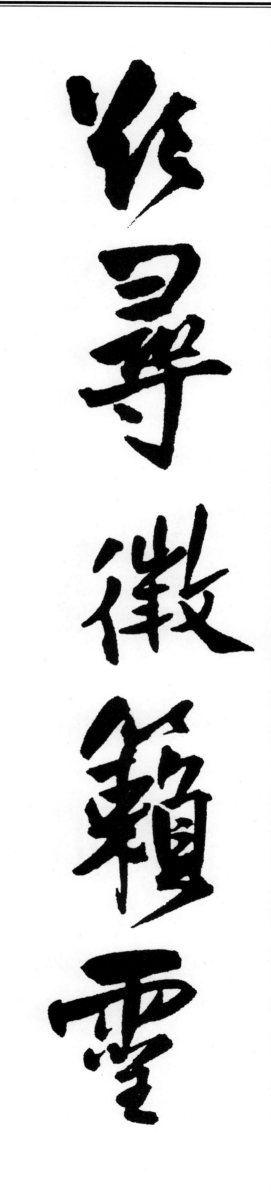

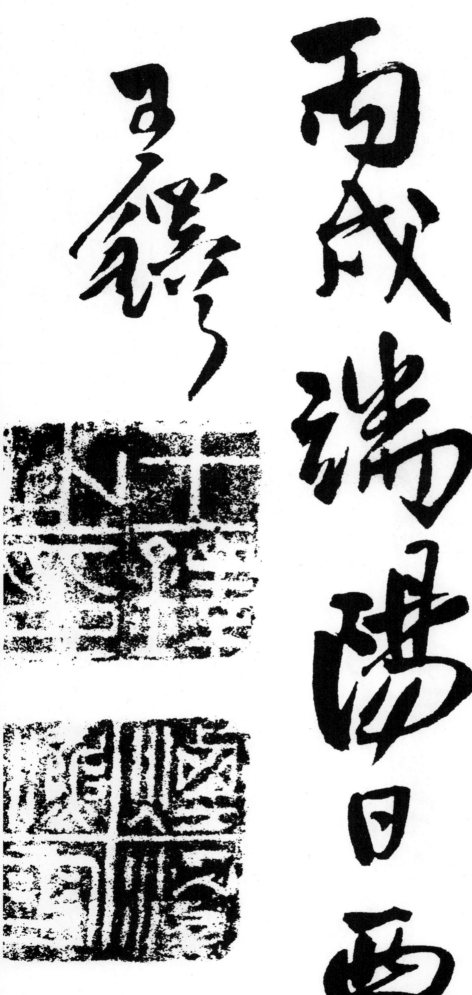

结构多变的字要趋于均衡，而结构均衡的字则要趋于多变。『丙』、『西』两字均属结构均衡甚至接近对称的字，故处理时强调变化，如『丙』蹙左而展右，『西』字内部空间处理为不对称等，使造型避免了呆板之嫌。